옛 그림 보면
옛 생각 난다

옛 그림 보면 옛 생각 난다

초판 1쇄 발행 | 2011년 5월 27일
초판 6쇄 발행 | 2018년 6월 25일

지은이 | 손철주
펴낸이 | 조미현
펴낸곳 | (주)현암사
등록 | 1951년 12월 24일 · 제10-126호
주소 | 04029 서울시 마포구 동교로12안길 35
전화 | 365-5051 · 팩스 | 313-2729
전자우편 | editor@hyeonamsa.com
홈페이지 | www.hyeonamsa.com

손철주 © 2011
ISBN 978-89-323-1590-4 03600

이 도서의 국립중앙도서관 출판시도서목록(CIP)은
e-CIP홈페이지(http://www.nl.go.kr/ecip)에서 이용하실 수 있습니다.
(CIP제어번호: CIP2011002055)

옛 그림 보면
옛 생각 난다

**하루 한 점만 보아도,
하루 한 편만 읽어도,
온종일 행복한 그림 이야기**

손철주 지음

현암사

일러두기

1. 본문에서 그림의 제목은 예전부터 이름 붙은 것을 따른 경우도 있으나, 대부분 지은이가 새로 풀이하거나
 지어 붙인 것이다.
2. 미술 작품 제목은 〈 〉, 미술 작품집은 《 》로, 시문 제목은 「 」로, 책자 제목은 『 』로 묶어 표시하였다.
3. 본문에서 그림의 크기는 가로×세로 형식으로 표시하였다.

...

살면서 늘 그려진 것만 보고

늙도록 듣기만 하니 한(恨)이라

...

한평생 잡사를 따라 갈진대

어디 가서 속기를 벗어날까.

산수화에 부친 두보의 시 중에서

청산에 구름 몰려오자 연못에 후드득 빗방울 떨어진다. 시인은 시 짓고프다. 초롱초롱한 시구는 어느 순간에 떠오를까. 옳거니, 연잎에 비구슬 두세 개가 구를 때!

매화가 지천으로 피어나 눈이 다 어지럽다. 화가는 그림 그리고프다. 이 가지 저 가지 가로세로 얽혀드니 어느 자태가 어여쁠까. 얼씨구, 붓끝에 서리기는 오직 두세 가닥!

강물이 출렁이는데 바람에 불려 배꽃이 흩어진다. 나그네는 가슴이 에인다. 산화하는 꽃잎은 어느 때 눈물짓게 하는가. 그렇다, 반은 강물에 지고 반은 허공에 날릴 때!

옛 시인과 옛 화가의 심정이 무릇 살갑다. 넘치는 욕심은 시와 그림을 망친다. 모자라기에 애타고, 덜어내기에 미덥다. 가냘프면 설렌다. 만개 아닌 반개한 꽃이 향기가 짙고, 떼 지은 꽃가지보다 외돌토리 가지가 마음에 오래간다. 쓰고 그리는 이만 그럴까. 읽고 보는 이도 말은 끝나되 뜻이 이어지는 서화(書畵)에 흥이 돋는다. 여운은 남김이 아니라 되새김이다.

옛 그림 보면 옛 생각 난다. 마음씨가 곱고 정이 깊은 그림들이라서 그렇다. 말쑥한 그림은 부럽고 어수룩한 그림은 순해서, 볼수록 그리움이 사무친다. 물은 산과 다투지 않고 구름은 매이지 않는 산수화다. 꽃을 두고 벌과 나비가 겨루지 않는 화훼도다. 호남과 미색이 서로 잘나도 뻐기지 않는 인물화다. 그리는 족족 순산(順産)이라 보는 내내 어화둥둥 사랑이다.

정 깊은 우리 옛 그림은 정 주고 봐야 한다. 아름다운 것은 예다운 것이고 예다운 것은 아름다운 것이다. 옛것의 아름다움이 새것의 아름다움이 되려면 묵은 정을 돌이켜야 한다. 그 정을 찾아 베풀고 싶은 소망이 이 책에 도사리고 있다. 정 나눌 짝이 하마 그립다. 공감하는 그대여, 보라. 그림 밭을 일군 옛 사람의 붓 농사가 어이 저토록 풍요로운지.

가도 봄날,

손철주 쓰다

차례

봄

너만 잘난 매화냐

꽃 필 때는
그리워라

전기
〈매화초옥도〉
19세기
종이에 수묵 담채
36.1×32.4cm
국립중앙박물관

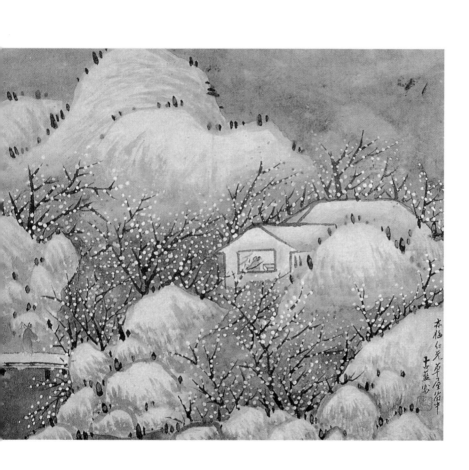

'녹의홍상(綠衣紅裳)'은 연둣빛 저고리와 다홍치마다. 맵시 나는 여인
네의 차림일진대, 거문고 메고 다리를 건너거나 방안에 오도카니 앉
은 사내들이 웬일로 남세스런 태깔인가. 산과 바위에 잔설이 희뜩하
고 눈발이 날리듯 매화꽃 아뜩한데 봄은 외통수로 짓쳐들어오니, 옳
거니, 사내들 차려입은 옷매조차 빼쏘아* 놓은 춘색이로구나. 큰일
났다, 봄 왔다.

희디 흰 매화는 눈과 다툰다. 볍씨처럼 가녀리게 돋아 푸르른
초목의 새순, 그 안으로 얼음송이와 눈꽃 매달린 듯이 지천으로 흐
드러진 백매(白梅)를 보라. 피어도 너무 피었다. 옥 같은 살결, 눈이 부
시다. 단칸 초옥의 주인은 매향에 벌써 멀미가 나는데 찾아온 친구
는 어쩌자고 거문고 가락으로 춘흥까지 돋우려 하는가.

짜임새 좋고 색감 부러운 이 그림은 전기가 그린 〈매화초옥도(梅花草屋圖)〉다. 매화를 아내 삼고 학을 아들 삼으며 사슴을 심부름꾼으로 부린 송나라 임포(林逋)의 은둔 고사를 본뜬 작품이다. 화가는 같은 중인 출신인 오경석(吳慶錫)을 짐짓 매화 골 주인으로 등장시켜 이른 봄날의 우정 어린 호사를 함께 나눈다. 그림 속에 '오경석 형이 초옥에서 피리 분다'고 썼다.

매화 그리는 법은 야단스럽다. 등걸은 용이 뒤척이고 봉이 춤추듯, 가지는 학의 무릎과 사슴뿔처럼, 꽃은 산초 열매나 게의 눈처럼, 곁가지 얽힐 때는 계집 여(女) 자로 그리라고 했다. 하여도 화가는 법식에 옹심부리지˚ 않는다. 굽고 기울고 성근 매화 자태도 안중에 없다. 활짝 피어난 우애가 더 귀해서다. 꽃이 필 때는 오로지 그리워라, 사랑하는 내 동무 있는 곳. 이 봄 뉘랑 더불어 꽃향기 맡을꼬.

빼쏘다 성격이나 모습이 꼭 닮다.
옹심 옹졸한 마음.

봄이 오면
서러운 노인

정선
〈꽃 아래서 취해〉
18세기
비단에 채색
19.5×22.5cm
고려대박물관

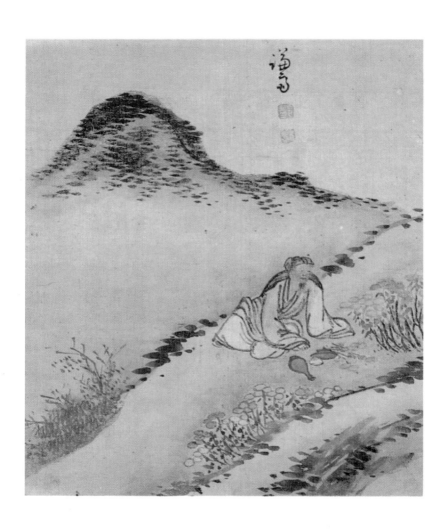

봄이 오면 꽃이 앓는다. 이것이 꽃몸살이다. 몸살 끝에 꽃이 핀다. 봄이 오면 노인도 앓는다. 이것이 춘수(春瘦)다. 춘수는 약이 없다. 겉은 파리하고 속은 시름겨운데, 꽃 보면 눈물짓고 입 열면 탄식이다. 두보가 하소연한다. '꽃잎은 무엇이 급해 그리 흩날리는고/ 늙어감에 바라기는 봄이 더디 가는 것.' 늙기가 이토록 애절하다.

　　산 아래 푸르른 이내가* 깔려 몽롱한 초봄의 한갓진 언덕. 오가는 이 뵈지 않고 복건을 쓴 도포자락의 노인이 혼자 노란 꽃 붉은 꽃 앞에 두고 휘청거린다. 술병과 술잔과 잔대가* 발밑에 어지럽다. 춘풍이 코끝을 간질이는데, 낮술에 취한 노인은 눈이 반이나 감겼다. 꽃향기는 술잔에 스며들고 꽃잎은 옷 위에 떨어진다.

권커니 잡거니 짝이 없어 노인은 꽃과 더불어 대작(對酌)했다. 술병 쓰러진 그 자리, 꺾어놓은 꽃가지 서너 개가 보인다. 「상춘곡(賞春曲)」한 대목이 절로 나온다. '곳나모 가지 것거 수(數) 노코 먹으리라.' 흥을 돋워보려 하나 꽃피는 이 봄을 몇 번이나 더 볼는지, 마음 한 구석으로 수심이 파고든다. 꽃 꺾어 곁에 둔들 가는 봄을 잡아두랴.

청년은 봄맞이가 즐겁고 노년은 봄앓이가 힘겹다. 하여도 젊은 이들아, 우쭐대지 말거라. 봄나들이 길에 꽃 아래 취해 쓰러진 노인을 보거들랑 뒷날의 날인가도 여겨라.

이내 해 질 무렵 멀리 보이는 푸르스름하고 흐릿한 기운.
잔대(盞臺) 술잔을 받치는 데 쓰는 그릇.

덧없거나
황홀하거나

심사정
〈양귀비와 벌 나비〉
18세기
종이에 채색
18.3×28.7cm
간송미술관

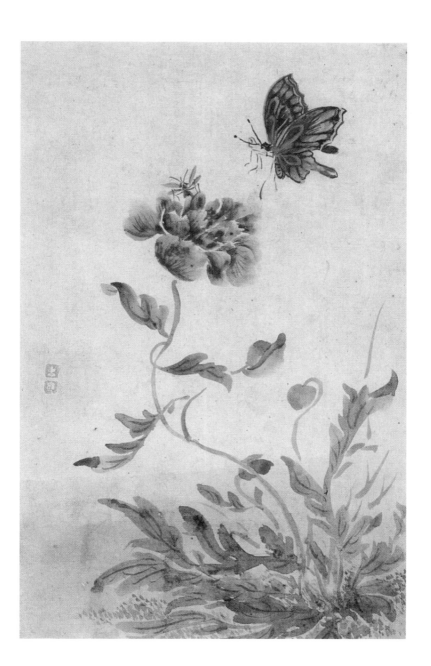

양귀비꽃 피는 오월이다. 아름답기로 둘째가라면 투정할 꽃이 양귀비다. 모란이 '후덕한 미색'이라면 양귀비는 '치명적인 매력'이다. 그 고혹적인 자태는 그러나 쉽게 보기 어렵다. 함부로 키우다간 경을 친다. 열매에서 나오는 아편 때문이다. 무릇 아름다운 것은 독이 있다.

현재 심사정이 그린 양귀비가 이쁜 짓 한다. 낭창낭창한 허리를 살짝 비틀며 선홍색 낯빛을 여봐란 듯이 들이민다. 아래쪽 봉오리는 숫보기마냥* 혀를 스스럽게* 빼물었다. 벌과 나비는 만개한 꽃을 점찍어 날아든다. 그들은 용케 알아차린다. 저 꽃송이의 춘정이 활활 달아올랐다. 날벌레와 꽃의 정분이 이토록 농염하다.

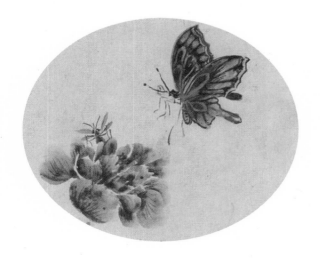

청춘남녀의 사랑인들 다르랴. 끌리고 홀리기는 마찬가지다. 김
삿갓은 사랑의 인력(引力)을 두둔한다. '벌 나비가 청산을 넘을 때는
꽃을 피하기 어렵더라.' 하여도 안타까움이 어찌 없을 손가. 꽃은 열
흘 붉기 어렵고 지기 쉽다. 양귀비의 꽃말 또한 '덧없는 사랑'이다. 고
려 문인 이규보(李奎報)가 한숨짓는다.

꽃 심을 때 안 필까 걱정하고	種花愁未發
꽃 필 때 질까 또 맘 졸이네	花發又愁落
피고 짐이 다 시름겨우니	開落摠愁人
꽃 심는 즐거움 알 수 없어라	未識種花樂

—「꽃 심기(種花)」

나비는 꽃에서 꽃가루를 옮기고 벌은 꽃에서 꿀을 얻는다. 짧
지만 황홀한 사랑이다. 사랑의 덧없음은 그저 인간사일 뿐, 독이 든
아름다움이기로서니 꽃을 탓하랴.

숫보기 순진하고 어수룩한 사람. 숫총각이나 숫처녀를 이르기도 한다.
스스럽다 수줍고 부끄러운 느낌이 있다.

나무랄 수 없는
실례

오명현
〈소나무에 기댄 노인〉
18세기
종이에 담채
20×27cm
선문대박물관

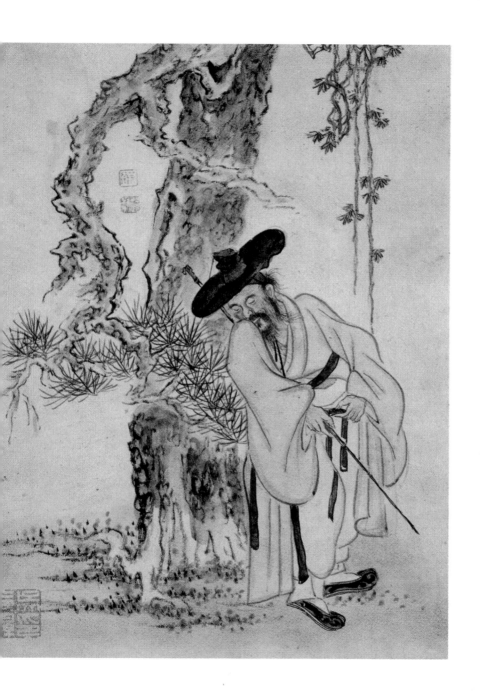

거나해진 노인이 몸을 못 가눈다. 소나무에 기댔지만 한 발이 휘청거리고 눈이 아예 감겼다. 가관인 건 갓 모양이다. 오는 길에 냅다 담벼락을 박았는지 모자가 찌그러졌고 챙이 뒤틀렸다. 망건 아래 머리칼이 삐져나오고, 귀밑털과 수염은 수세미다. 취객의 꼬락서니가 민망하기보다 우스꽝스럽다.

이 노인, 그래도 입성은 변변하다. 넓은 소매와 곧은 끝자락에 옆트임 한 중치막을˙ 걸쳤다. 이로 보건대 신분은 틀림없이 사인(士人)이렷다. 겨드랑이에 낀 지팡이는 매무새가 날렵하고 손잡이 장식에 멋 부린 티가 난다. 무늬를 넣은 갓신도 태깔이 곱다. 아무래도 모지락스런 파락호는˙ 아닐성싶은데, 웬일로 벌건 대낮에 억병으로˙ 취했을까.

지금 그는 느슨해진 고의* 띠를 여미고 있다. 무슨 수상쩍은 짓인가. 아, 안 봐도 알겠다. 소나무 둥치에 소피 한방 시원하게 갈겼구나. 꽉 찬 방광을 비운 후련함이 입가에 흐뭇하게 남아 있다. 마침 보는 눈 없기에 망정이지 들켰다면 양반 처신 쌍될* 뻔했다. 18세기 어름 평양 출신 오명현이 그린 속화가 이토록 생생하다.

이 그림은 추저분하지 않다. 외려 정겹다. 지나는 이도 늙은 양반의 실례를 살짝 고개 돌려 못 본 척 해줄 것 같다. 그것이 넉살과 익살로 눙치는 조선의 톨레랑스다. 무얼 봐서 용서하라고? 코 대고 맡아봐라. 지린내가 안 난다.

중치막	예전에, 벼슬하지 아니한 선비가 소창옷(두루마기와 같은데 소매가 좁고 무가 없다) 위에 덧입던 웃옷. 넓은 소매에 길이는 길고, 앞은 두 자락, 뒤는 한 자락이며 옆은 무(양쪽 겨드랑이 아래에 대는 딴 폭)가 없이 터져 있다.
파락호(破落戶)	재산이나 세력이 있는 집안의 자손으로서 집안의 재산을 몽땅 털어먹는 난봉꾼을 이르는 말.
억병	술을 한량없이 마시는 모양. 또는 그런 상태.
고의	남자의 여름 홑바지. 속곳.
쌍되다	말이나 행동에 예의가 없어 보기에 천하다.

사람 손은
쓸 데 없다

최북

〈공산무인도〉

18세기

종이에 수묵 담채

36×31cm

개인 소장

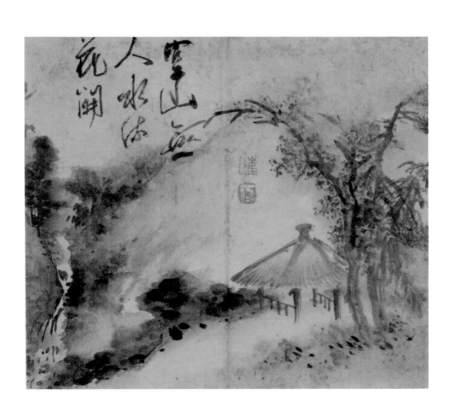

비 오면 꽃 피고 바람 불면 꽃 진다. 피고 짐이 비바람에 달렸다. 물은 누굴 위해 흐르는가. 낙화와 유수에 교감이 있을 턱 없지만 시인은 기어코 사연을 만든다. '떨어지는 꽃은 뜻이 있어 흐르는 물에 안기 건만/ 흐르는 물은 무정타, 그 꽃잎 흘려보내네.'

조선 후기를 소란스레 살다간 미치광이 화가 최북의 적막한 그림 한 점이 있다. 이름 붙이기를 '공산무인도(空山無人圖)'다. 아무도 없는 텅 빈 모정(茅亭)과 꽃망울 맺힌 키 큰 나무 두 그루, 그리고 수풀 사이로 흘러내리는 계곡물과 높지도 낮지도 않은 산등성이가 이 그림의 전부다. 붓질은 거칠고 서툴다. 꾸밈이 없어 적막하다.

눈길을 붙잡는 것은 화면 속에 휘갈긴 한 토막의 시다.

빈산에 사람 없어도 空山無人

물 흐르고 꽃 피네 水流花開

소동파(蘇東坡)의 글을 옮겨온 최북의 속은 깊다. 산속에 사람 흔적 눈 씻고 봐도 없다. 그래도 물이 흐르고 꽃이 핀단다. 물과 꽃은 저들끼리 말 맞추지 않는다. 인간사에 두담두지* 않은 채 흐르고 핀다.

꽃 피고 물 흐르는 풍경은 유정하거나 무정하지 않다. 시 짓고 그림 그리는 이 저 혼자 겨워할 따름이다. 스스로 그러해서 '자연(自然)'이다. 저 빈산, 무엇이 아쉬워 사람 손길을 기다리겠는가.

두담두다 애착을 가지고 돌보다.

너만 잘난
매화냐

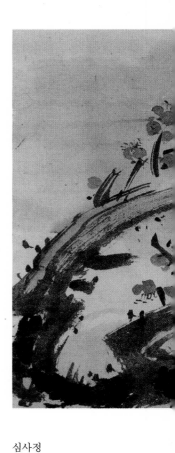

심사정
〈달빛 매화〉
18세기
종이에 수묵
22×13.7cm
간송미술관

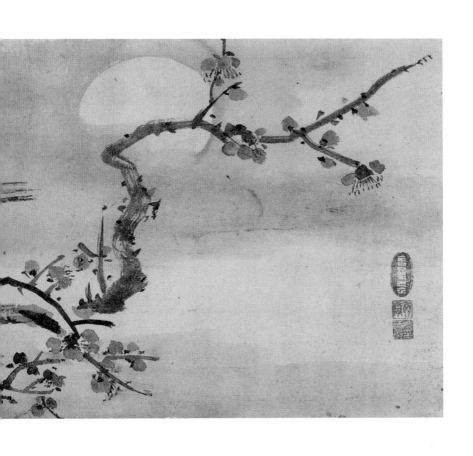

매화가지에 달 걸렸다. 달빛 내린 매화가 희여검검하다.• 구새 먹은• 몸통은 가운데가 쩍 갈라졌고, 긴 가지는 구불구불 벋나갔다.• 사람 눈 홀리는 매화 시늉은 두 종류다. 외가지 꼿꼿이 치켜든 일지매(一枝梅)는 딴 마음 품지 않는 지조가 하늘을 찌른다. 잔가지 드레드레• 늘어진 도수매(倒垂梅)는 반가 규수가 입은 스란치마• 끝단마냥 살랑거린다.

이 매화는 꼬락서니 촌스럽다. 뒤틀리고 구저분한 모양새가 기이하다기보다 처신사납다. 그린 이야 좀 날린 화가가 아니다. 조선의 화성(畵聖) 정선 앞에서 붓을 다잡았다는 현재 심사정이다. 꽃나무를 그리면 벌 나비가 꾀일 정도로 능란했던 그다. 지조는커녕 교태마저 저버린 이 매화는 화가의 어수룩한 붓장난일까.

옛 사람의 입방아는 매화 앞에서 수선스럽다. '얼음 같은 살결, 옥 같은 뼈대'가 매화란다. 어떤 이는 매화와 달과 미인이 없는 세상에선 살고 싶지 않다며 요란을 떤다. 대나무는 달그림자로 보고 미인은 주렴 사이로 봐야 하는데, 매화는 어느 틈으로 볼지 몰라 안달하는 문인도 있다. 그 잘난 매화 타령을 모으면 장강대하(長江大河)가 넘친다.

3월에 남도로 가면 홍매, 백매, 청매 흐드러져 꽃멀미 난다. 모두들 은은한 향기를 탐내고, 차가운 미색을 반기고, 고고한 기품을 따진다. 궁벽한 시골 허름한 담장 위로 잘나지도 않은 낯짝을 들이민 심사정의 밤 매화가 큰 소리로 외친다. "나도 매화!"

희여검검하다 흰 듯 검은 듯, 검은 듯 흰 듯하다.

구새 먹다 살아 있는 나무의 속이 오래되어 저절로 썩어 구멍이 뚫리다.

벋나가다 끝이 밖으로 벌어져 나가다.

드레드레 물건이 많이 매달려 있거나 늘어져 있는 모양.

스란치마 스란을 단 긴치마. 스란은 치맛단에 금박을 박아 선을 두른 것을 이른다. 폭이 넓고 입었을 때 발이 보이지 않을 정도로 길다.

쑥 맛이
쓰다고?

윤두서

〈쑥 캐기〉

17세기

모시에 수묵

25×30.2cm

개인 소장

우수가 지나야 강이 풀린다. 돋을볕* 먼저 본 오리가 강물에 새 을(乙) 자를 그린다. 햇발 좋은 언덕에는 봄이 꼼지락거린다. 해토머리* 헐거운 흙 사이로 어린 쑥이 올라온다. 물이랑 살랑대고 흙내 물큰하면 봄 자취 완연하다.

민둥산 너머로 제비 한 마리 강남에서 돌아왔다. 촌부들이 들판에서 쑥을 캔다. 홑겹만 걸친 걸로 봐 비탈에 앉은 봄볕이 따사롭다. 머리에 수건을 두른 아낙네는 속바지가 드러나도록 치마를 끌어올려 앞 춤에 동여맸다. 무릎 굽혀 일하기에 편한 차림새다. 망태기 들고 손칼을 쥔 아낙은 발치에 돋아난 쑥 두어 낱을* 막 캐려는 참이다. 고개를 돌린 아낙이 놓친 쑥 하나를 뒤늦게 보고 반색한다. 시골 풍정은 예나 지금이나 빼닮았다.

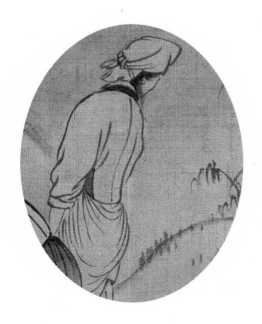

쓰디쓴 쑥이 꽃보다 정겨운 이 그림은 선비 화가로 이름 높은 윤두서가 그렸다. 과거에 붙고도 벼슬을 포기한 그는 시서화로 날렸고 실학에 밝았다. 민촌에 정을 붙여 아랫사람들의 남루한 일상을 자주 그렸다. 시골 물정을 살갑게 살핀 도량은 집안 내림이었다. 그는 「어부사시사(漁父四時詞)」를 노래한 고산 윤선도의 증손이다. 『목민심서』를 지은 다산 정약용이 외증손이다.

농사는 농군에게 묻고 봄나물은 아낙에게 물으랬다. 모름지기 시골을 알면 쑥 맛이 달다.

돋을볕 아침에 해가 솟아오를 때의 햇볕.

해토머리 얼었던 땅이 녹아서 풀리기 시작할 때.

낱 아주 작거나 가늘거나 얇은 물건을 하나하나 세는 단위.

숨은 사람
숨게 하라

深不知處

松下問童子言師採
藥去只在此山中雲

松下問童子

18세기 화원 장득만이 그린 '아이에게 묻다'는 채색이 곱고 구도가 단정하다. 정조가 즐겨 본 화첩 속에 있는 그림이다. 바자울* 둘러싸인 시골집은 단출한데, 문간에 선 소나무가 멋지게 휘었다. 마당 쓸던 아이가 손님을 맞아 저 먼 산을 가리킨다. 높은 산 아랫도리는 온통 뭉게구름이다.

이 그림은 당나라 가도(賈島)의 시를 그대로 옮겼다.

소나무 아래서 아이에게 물으니	松下問童子
스승은 약초 캐러 갔다 하네	言師採藥去
산속에 들어가긴 했지만	只在此山中
구름 깊어 있는 곳을 모르네	雲深不知處

—「은자를 찾았으나 못 보고(尋隱者不遇)」

가도의 읊조림은 싱겁다. 그래서 어쩌라는 말인가. 손님에게 발길을 돌리라는 건지 따라가 보라는 건지, 똑 부러지게 청하지 않는다.

은자의 처신은 미루어 알겠다. 그림자는 산을 벗어나지 않고 자취는 속세에 남지 않는다. 눈을 밟아도 발자국이 없어야 참된 은자다. 가뭇없는 족적을 구태여 더듬는 짓이 얄망궂기는* 하되, 뱀뱀이* 높은 스승에게 한 소식 듣고자 함은 세속인의 욕구다. 하여 또 다른 시인 시견오(施肩吾)는 기어이 산에 들어가 본 모양이다. 그의 시가 이렇다.

길 끊긴 숲이라 물을 곳이 없고　　　　　　路絶空林無問處

그윽한 산은 이름마저 몰라라　　　　　　幽奇山水不知名

솔 앞에 나막신 한 짝 주워들고서야　　　　松門拾得一片屐

비로소 알았네, 그분이 이 길로 가신 것을　知是高人向此行

　　　　　　　　　　　　　　　　　　　—「은자에게(寄隱者)」

사람들아, 숨은 이는 숨게 하고 간 이는 가게 하자. 사라져 그립거들랑 솔바람조차 그분인양 여기자.

바자울　　　대, 갈대, 수수깡, 싸리 따위로 발처럼 엮거나 결어서 만든 물건을 바자라 한다. 바자로 만든
　　　　　울타리가 바자울이다.

얄망궂다　성질이나 태도가 괴상하고 까다로워 얄미운 데가 있다.

뱀뱀이　　예의범절이나 도덕에 대한 교양.

난초가
어물전에 간다면

이하응

〈지란도〉

19세기

종이에 수묵

44.5×33.5cm

개인 소장

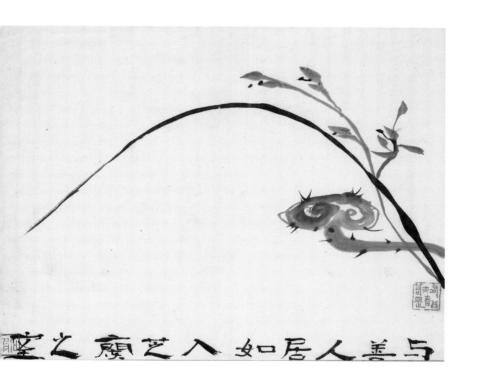

與善人居 如入芝蘭之室

소동파가 어느 날 난초 그림을 보았다. 난은 가슴 설레도록 아름다웠다. 시심에 겨워 그는 시 한 수를 적었다.

춘란은 미인과 같아서　　　　　　　　　　春蘭如美人

캐지 않으면 스스로 바치길 부끄러워하지　　不採羞自獻

바람에 건듯 향기를 풍기긴 하지만　　　　時聞風露香

쑥대가 깊어 보이지 않는다네　　　　　　蓬艾深不見

— 「양차공의 춘란에 쓰다(題楊次公春蘭)」

제 발로 찾아오는 미인은 없다. 향기를 좇아가도 웬걸, 쑥대 삼대가 가로막아 만나기 힘들다. 미인과 난초는 콧대가 높다. 난초 그리기도 미인의 환심을 사기만큼 어렵다. 난 잎의 시작은 못대가리처럼, 끝은 쥐꼬리처럼, 가운데는 사마귀배처럼 그린다. 잎이 교차하는 곳은 봉황의 눈을 닮아야 하고 잎이 뻗어나갈 때는 세 번의 붓 꺾임이 있어야 한다. 이럴지니 그림 속의 난향인들 쉽사리 풍기겠는가.

홍선대원군 이하응의 난초는 홑잎이다. 봉긋하게 솟은 난 잎의 자락이 요염한데, 봉오리가 뱀 대가리마냥 혀를 날름거린다. 매우 고혹적인 병치다. 아래쪽 고개를 쳐든 풀은 지초다. 난초와 지초가 나란히 있으니 이른바 '지란지교(芝蘭之交)'다. 벗과 벗의 도타운 사귐은 난초와 지초의 어울림과 같다. 그것도 모자라 대원군은 맨 아래에 공자의 말씀을 덧붙인다. '착한 사람과 지내는 것은 지초와 난초가 있는 방에 들어가는 것과 같다.'

난초는 미인이자 선인(善人)이다. 요즘 착한 사람은 인기가 없다. 예나 오늘이나 남자는 예쁜 여자를 찾는데, 지금 여자는 나쁜 남자를 좋아한단다. 예쁜 여자와 나쁜 남자의 만남을 어찌 일컬을지 모르겠다. 다만 공자의 이어지는 말은 이렇다. '나쁜 사람과 지내는 것은 어물전에 들어가는 것과 같다. 오래되면 냄새를 못 맡고 비린내에 젖는다.'

벽에 걸고
정을 주다

임희지

〈난초〉

18세기

종이에 수묵

38.5×62.5cm

국립중앙박물관

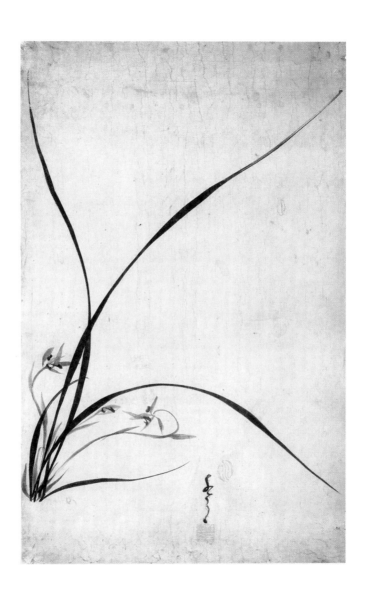

베어버리자니 풀이고 두고 보자니 꽃이다. 어제 울타리 아래 풀도 오늘 술잔 앞에서 꽃이다. 난초는 어떤가. 풀인 것이 난초요, 꽃인 것이 난초인데, 난초는 풀도 꽃도 넘본다. 빈 계곡에 돋아나 남몰래 향기 그윽하고 선비의 책상머리에 놓여 오롯이 사랑받이다.* 난초를 곁에 두면 천 리 밖 초목이 무색하다.

하여도 이 난초, 심하다. 어쩌자고 이리 간드러지고 누구 마음 녹이려고 저리 교태인가. 샐그러진 잎이 바람결에 춤춘다. 여인의 소맷부리처럼 보드랍다. 꽃들은 맞받이에서* 끌어안는다. 그리움 타서 옹그린 표정이 애잔한데, 꽃잎에 이슬 맺히면 글썽이는 눈망울을 볼 뻔했다. 그려놓은 난초라도 마음에 심은 난초다.

그린 이를 알면 그린 뜻이 짐작된다. 조선 화단의 기인 임희지가 그렸다. 그림 아래 알듯 모를듯한 글씨 '수월(水月)'이 보인다. 마당에 못을 파도 물이 고이지 않자 임희지는 쌀뜨물을 부었다. 그는 말했다. "달빛이 물의 낯짝을 골라서 비추겠는가." '물에 비친 달'은 그의 호[水月軒]가 됐다. 가난하게 살면서도 첩을 얻자 누가 나무랐다. 그의 변명이 기막히다. "집에 꽃밭이 없어 방안에 꽃 하나 들여놨다."

하고 다닌 행색은 더 가관이다. 달 밝은 밤, 팔 척 거구에 거위털을 입고 쌍상투를 튼 채 맨발로 생황을 불고 다녔다는 그다. 풍류가 아니라 미치광이 놀음에 가깝다. 그의 짓거리로 보면 이 난초는 얻고픈 정인(情人)이다. 축첩이 모자라 벽에도 걸었다. 그 심정 알아챈 옛 시인이 읊는다. '주머니 비어도 길거리에서 팔 수 없으니/ 그윽한 향기 그려 종이 위에서 보노라.'

사랑받이　　사랑을 특별히 받는 사람.
맞받이　　　맞은편에서 마주 바라보이는 곳.

밉지 않은
청탁의 달인

작자 미상

청화백자 잔받침

17세기

높이 2.2cm 입지름 17.9cm

바닥지름 8.8cm

삼성미술관 리움

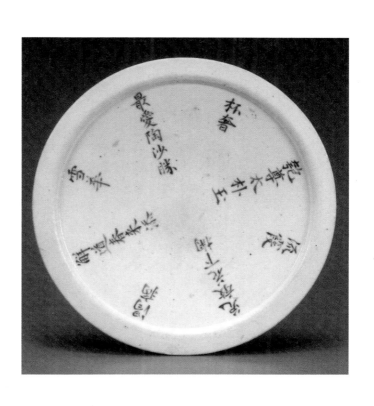

청화백자로 만든 잔받침이다. 바닥에 그림이나 무늬 대신 글씨가 씌어 있다. 가는 붓으로 쓴 해서체는 반듯하다. 다섯 자와 두 자씩 돌아가며 씌었는데, 마주 보는 대칭형이 간동한* 디자인이다. 읽어보니 칠언절구다. 무슨 까닭으로 잔받침에 썼을까.

시는 조선 중기 문인 이명한(李明漢)이 지었다. 아버지와 아들까지 삼대에 걸쳐 대제학에 오른 그는 궁중 그릇을 만드는 사옹원 관리에게 이 시를 보냈다. 내용인즉 자기 술잔을 보내라는 건데, 윽박지르지 않고 에둘러 드러낸 속내가 참으로 은근하다.

<div style="text-align:center">

표주박 잔 소박하고 옥 술잔 사치스러워 匏尊太朴玉杯奢

눈꽃보다 나은 자기 술잔을 사랑한다네 最愛陶沙勝雪華

땅이 풀리는 봄이 오니 왠지 목이 말라 解道春來添渴病

잠시 꽃 아래서 유하주나 마실까 하네 免教花下掬流霞

— 「사옹원 봉사 봉룡에게 자기 잔을 보내라며

(寄司甕奉事鳳龍求磁杯)」

</div>

이명한은 이조판서를 지냈고 사옹원은 이조에 딸린 관청이다. 이 시의 수신인은 종8품 봉사였다. 윗사람이 아랫사람에게 요청하되 위세 부리는 명령조는 눈곱만큼도 없다. 물리치기 힘든 고수의 풍류가 도리어 곰살궂을 정도다. 유하주(流霞酒)는 '흐르는 노을'이란 이름대로 신선이 마시는 불로주다. 이 술에 취한 선녀가 비녀를 떨어뜨리는 바람에 옥잠화가 피었고, 당나라 시인들은 가는 청춘이 아쉬워, 지는 봄꽃이 그리워 마셨다.

봄날의 갈증을 씻어줄 술잔 하나 부탁한단다. 이 반죽 좋은 핑계에 누군들 손사래 칠까. 기꺼이 갖다 바치길 태깔 곱게 구운 잔과 잔받침 한 벌이었을 터. 이명한이 아끼던 술잔은 사라지고 잔받침이 남아 높은 자리 꿰찬 이들에게 들려준다. '청탁은 너절하지 않게, 듣는 이를 웃음 짓게 하라.'

간동하다　　흐트러짐이 없이 잘 정돈되어 단출하다.

근심을
잊게 하는 꽃

남계우

〈화접도(花蝶圖)〉

19세기

비단에 채색

27×27cm

삼성미술관 리움

사대부 화가 남계우는 별명이 '남 나비'다. 나비 그림만큼은 조선 제일이었다. 수 백 종의 나비를 채집해서 꼼꼼히 관찰하고 치밀하게 묘사했다. 나비 한 마리를 잡다 놓쳐 십 리 길을 따라간 그다. 생물학자는 나중에 그의 그림에서 희귀한 열대종 나비까지 찾아냈다.

남계우의 나비는 몽환적이다. 세밀함이 지나쳐 긴가민가할 정도다. 장자가 꿈에 본 나비 같다. 이 그림은 서정적인 느낌이다. 나비는 장수와 통한다. 나비 접(蝶)과 팔십 노인 질(耋)의 중국어 발음이 비슷해서 그렇다. 사랑을 맺어준다고 믿어 서양에선 '중국인의 큐피드'로 불린다.

남계우
〈화접도〉
19세기
비단에 채색
27×27cm
삼성미술관 리움

그림 속의 꽃은 원추리다. 다른 꽃 놔두고 하필 원추리에 날아든 나비를 그린 까닭이 뭘까. 아침에 입을 열고 저녁에 입을 다물어서 원추리는 영어로 '데이 릴리(day lily)'다. 봄에 새순을 살짝 데쳐 먹으면 달착지근한 맛이 난다. 차로 우려마시면 마음이 가라앉는다. 근심을 잊게 하는 '망우초(忘憂草)'가 원추리다.

재미있는 건 봉오리 모양이다. 이 그림에도 보인다. 꼭 사내아이 고추처럼 생겼다. 중국 옛 그림에는 원추리를 머리에 꽂은 여인의 모습이 나온다. 부인이 허리에 차고 다니는 풍습도 흔했다. 왜 그랬을까. 당연히 아들 낳기를 기원해서다. 아들을 많이 둔 부인을 가리켜 '의남(宜男)'이라 한다. 원추리는 '의남초(草)'가 됐다.

작은 그림이지만 뜻이 여러 겹이다. 아름다운 사랑을 맺고, 근심걱정 없이 오래 살면서, 아들 많이 낳으라고 두 손 모아 비는 그림이다. 아들은 원추리라 치고 딸을 닮은 꽃은 뭘까. 다거나 없거나.

다시는
볼 수 없는 소

양기훈

〈밭갈이〉

19세기

종이에 수묵 담채

39.4×27.3cm

국립중앙박물관

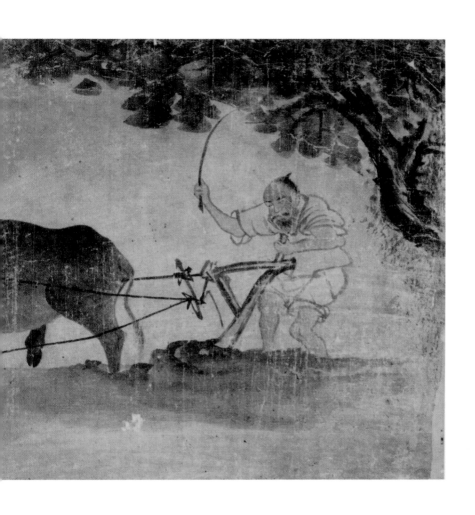

'소'라고 불러보면 눈물이 난다. 무슨 죄가 깊어 이런 꼴을 겪는가. 주 삿바늘 앞에서 새끼를 사타구니에 감추고, 죽을 힘 다해 마지막 젖을 물리는 어미 소는 눈물치레로 위령(慰靈)할 수가 없다. 이러고도 우리는 방아살을* 넣어 설날 떡국을 끓이고, 초맛살* 양지머리 골라 먹는 살코기에 입맛을 다신다. 구제역 돌고나서 소는 웃지도 하품하지도 않는다.

그림에 '뇌경(牢耕)'이라 적혀 있다. '소 밭갈이'라는 뜻이다. 검둥소 한 마리가 쟁기를 끈다. 뒷발은 버티고 앞발은 내딛는다. 울룩불룩한 등짝에 근골이 당차다. 쟁기에 묶인 두 봇줄이* 끊어질 듯 팽팽하다. 소의 안간힘이 너끈히 보인다. 얼마나 용을 쓰는지, 쟁기 보습이 땅속 깊이 들어갔고 갈아엎은 흙밥이 볼록하게 솟았다.

입을 앙다문 농부도 팔뚝과 종아리 다 굵다. 한 손으로 쟁기를 잡아도 비깃하지 않는다. 몸에 푹 익은 솜씨다. 일 잘하는 소라도 매는 맞는다. 오른손에 든 버들 휘추리가° 볼기로 막 날아들 참이다. 매도 일찍 맞은 소가 덜 맞는다는 걸 농부는 안다. 옛날 소는 다 이랬다. 맞으면서 일해도 길마가° 무겁다고 드러눕는 소는 없었다.

지금 소는 어떤가. 논밭 가는 소는 보기 어렵고 달구지 끄는 소는 찾기 힘들다. 젖을 마시고 살점 발라먹으려고 키운다. 그러니 스무 해 수명 채우고 가는 소가 없다. 수 천 년 동안 애지중지 길러오던 소다. 하루 내내 풀만 뜯어먹는 착하고 미련한 소다. 그 소들이 갈아야 할 땅 속으로 제가 들어가고 있다. 밭 갈 때 신던 쇠짚신 한 번 못 신어보고 말이다. 1백 여 년 전 화원 양기훈이 그린 소다. 이제 어디서 이런 소를 다시 볼까.

방아살 쇠고기의 등심 복판에 있는 고기.
초맛살 소의 대접살(사타구니에 붙은 고기)에 붙은 살코기의 하나.
봇줄 마소에 써레, 쟁기 따위를 매는 줄.
휘추리 가늘고 긴 나뭇가지.
길마 짐을 싣거나 수레를 끌기 위하여 소나 말 따위의 등에 얹은 안장.

그녀는
예뻤다

이재관
〈빨래하는 여인〉
19세기
종이에 수묵 담채
63×129cm
개인 소장

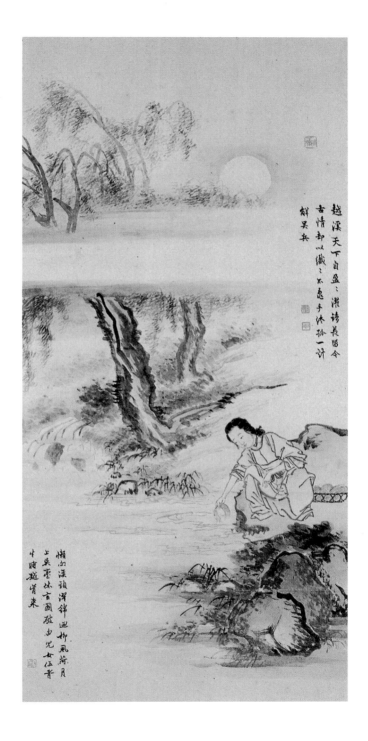

越溪天下自盈盈溪诗長照今
古情却以織之不遠于陈孫一詳

解吳兵

懶向溪頭浣浣鯗畫柳風荷月
上吳雲林盲圃破由兒女伍青

牛晴越肯來

휘영청 보름달이 시냇가에 뜬 밤이다. 낮게 깔린 안개가 간지러워 버들잎이 한댕거리고,* 물살에 이는 물비늘은 달빛 아래 살랑댄다. 어느 겨를에 나왔나, 자드락에* 소곳이 앉은 여인. 홀로 비단을 빠는데, 반드러운 머릿결과 갸름한 얼굴선 곱기도 하다. 뵐 듯 말 듯 웃음기는 수줍게 감추었다.

이곳은 완사계(浣沙溪), 춘추시대 월나라 아낙들의 빨래터다. 그렇다면 두 말할 나위없다. 저 여인은 절세가인 서시(西施)다. 온 동네 여자가 그녀의 얼굴을 닮고자 찡그린 표정까지 흉내 냈다는 중국사상 으뜸가는 미색이다. 월나라는 같은 하늘을 이고 살 수 없던 오나라에 서시를 보냈다. 이른바 '미인계'였다. 나무꾼의 딸 서시는 타고난 교태로 적국의 우두머리를 무너뜨렸다.

서시가 빨래한 완사계는 후세 문인의 시문에 주살나게* 등장
한다. 이 그림 속에도 비단 빠는 서시와 오월동주(吳越同舟)의 고사
를 노래한 글귀가 보인다. 그린 이는 인물화에 뛰어난 화원 이재관이
다. 서시가 쪼그린 자세로 빨랫감을 냇물에 담근다. 가든한* 차림새
에 옴츠린 몸이 가녀리다. 버들은 하늘하늘, 물결은 욜랑욜랑,* 서시
의 미태에 견준 묘사가 상그럽다.

　　서시는 얼마나 예뻤을까. 그녀의 별칭을 보고 짐작한다. '침어
(沈魚)'라고 했다. 서시가 물속을 들여다보면, 물고기가 그녀의 아름
다움에 놀라 헤엄치는 것을 잊고 가라앉았다는 얘기다. 물고기가 반
할 정도니 사내들이야 오죽했겠는가. 완사계의 아랫목에는 목욕하
러온 한량들이 사철 내내 득시글거렸다는 야사가 전해진다. 왜냐고?
서시가 옷을 빤 곳 아닌가. 볼썽 사납긴 해도 한편 눈물겨워라, 저 남
정네들의 안쓰러운 페티시즘이여.

한댕거리다　　작은 물체가 위태롭게 매달려 자꾸 흔들리다.

자드락　　　　나지막한 산기슭의 비탈진 땅.

주살나다　　　뻔질나다.

가든하다　　　다루기에 가볍고 간편하거나 손쉽다.

욜랑욜랑　　　몸의 일부를 가볍게 흔들며 잇따라 움직이거나 촐싹거리는 모양.

버들가지가
왜 성글까

이유신
〈갯가 해오라기〉
18세기
종이에 채색
43.5×29.8cm
개인 소장

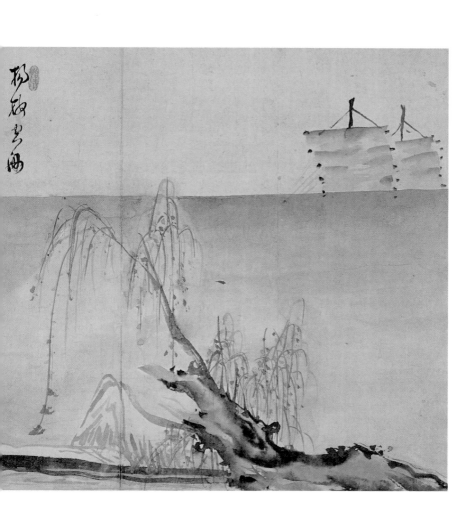

노을빛 하늘 아래 수평선 너머로 돛배는 멀어져 간다. 바다는 푸르러
도 물결은 뒤척이지 않는다. 어느새 날아왔나, 조각배 위에 날개 접
은 해오라기 한 마리. 떠나는 돛배를 망연히 바라본다. 버들가지 머
리 푼 봄날, 화가는 그리고 나서 썼다. '버드나무 고요한 갯가에 해오
라기가 배를 지키네.'

　　18세기 화원 석당 이유신이 묘사한 바닷가 풍정은 적적하다.
칼로 자르듯이 그어놓은 수평선은 심심하고, 거리감을 무시한 채 큼
직하게 그린 돛은 어설프다. 설익었지만 근경은 그나마 흥취가 살아
있다. 재빠르게 붓질한 버들 둥치, 숱이 듬성한 잔가지, 텅 빈 뱃전에
옹크리고 선 해오라기가 자칫 밋밋하게 보일 화면에 리듬감을 안겨
준다.

나긋나긋한 봄버들은 흔히 여성에 비유된다. 유순하고 섬약한 모양새는 당나라 시와 송나라 그림이 즐기는 소재다. 시인 백거이는 노래 잘하는 기녀 번소(樊素)의 입을 앵두로, 춤 잘 추는 기녀 소만 (小蠻)의 허리를 버들로 표현했다. '소만요(小蠻腰)'는 그래서 버들가지의 애칭이다. 버들을 꺾으면 애달프다. '절양(折楊)'은 이별을 뜻한다. 조선 기생 홍랑(洪娘)은 떠나는 임에게 멧버들을 꺾어주며 '봄비에 새 잎이 나거든 날처럼 여겨달라'고 애원했다.

예부터 임 보내는 포구에 버들잎은 남아나지 못했다. 한 시인은 '잘리고 꺾여 버들이 몸살인데/ 이별은 어찌하여 끊이질 않는가'[왕지환(王之渙)의 「송별(送別)」에서]라고 읊었다. 다시 그림을 보니, 천만사(千萬絲) 휘늘어져야 마땅할 버들가지가 애처로이 성글다. 임 실은 배는 떠나가는데 해오라기 홀로 누구를 대신해 전송하는가. 바닷물인들 마를까, 이별의 눈물 해마다 흥건한데.

삶에 겁주지
않는 바다

작가 미상

〈청간정도〉

18세기

종이에 채색

20.3×30.5cm

서울대학교 규장각

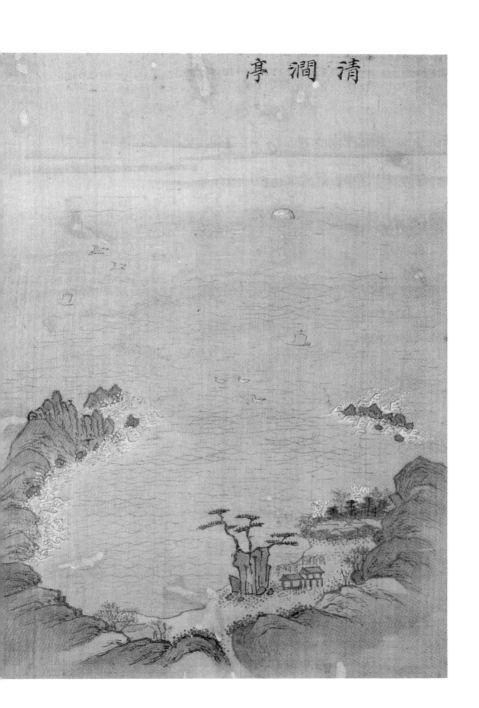

清澗亭

《관동십경(關東十境)》은 바다 그림을 모은 시화첩이다. 만든 이는 강원도 관찰사를 지낸 김상성(金尙星)이다. 그는 관내 고을을 순시하면서 승경 열 곳을 골라 지방 화가에게 그리게 한 뒤 지인들의 시문을 부쳐 1748년 첩으로 꾸몄다. 당시 사대부의 넘을은* 풍월이 흥건한 그림들이다.

그중 〈청간정도(淸澗亭圖)〉는 간성 앞바다를 그렸다. 해가 떠오르는 먼 바다와 해변의 풍정이 화면에 감싸 안긴 구도다. 반듯한 청간정에 어깨를 맞댄 한 채의 누각이 있고, 마을 집채들은 꽃나무에 파묻혔다. 봄날의 기운이 바야흐로 바닷가 작벼리에* 서렸다. 바위에 솟은 세 그루 소나무는 돋보이게 과장되고 돌비알의* 기세는 말발굽을 닮았다.

산 아랫도리를 휘감는 파도는 흰 머리를 풀어 헤친다. 먼 바다는 어떤가. 해는 막 떠오르다 파도에 둥둥 떠밀려간다. 갈매기는 바다 위를 날거나 쉬고 있고, 돛단배는 물이랑을 따라가다 정처를 잃었다. 물이 땅과 다투지 않으니 풍경은 인간과 상생한다. 다시 보니, 실경이긴 하되 보는 이의 흥취를 위해 장면을 재구성한 느낌이 든다. 모든 이들이 꿈꾸는 복지(福地)가 아마 이런 모습이리라.

넘치는 화가의 소망이 아스라이 배래에* 닿은 그림이다. 문인 조하망(曹夏望)은 이 그림에 영탄시를 부쳤다.

바위산 골짜기의 절경 아름답고 嚴壑絶觀俱瑣瑣
천지의 원대한 기세 당당하구나 乾坤遠勢此堂堂
비굴하게 다투는 무리들이 欲便夸毘傾奪輩
여기서 보며 마음 넓혔으면 하네 於今縱目拓心腸

드넓은 바다를 가슴에 늘 담아둔다면 지지고 볶는 세속의 일상이야 하찮은 게 아니겠느냐는 말이다. 〈청간정도〉에 그려진 바다는 평화롭다. 인간의 삶에 겁주지 않는다. 이웃나라의 쓰나미처럼 도섭부리지* 않는 동해가 고맙다.

넘을다 점잖으면서도 흥취 있고 멋지다.
작버리 물가의 모래벌판에 돌이 섞여 있는 곳.
돌비알 돌비탈. 비알은 '비탈'의 방언(강원, 경기, 경상, 충청 지역).
배래 육지에서 멀리 떨어져 있는 바다 위.
도섭 변덕을 부리는 짓. 도섭질.

달빛은
무엇하러 낚는가

현진

〈낚시질〉

연대 미상

종이에 담채

37.5×63.1cm

국립중앙박물관

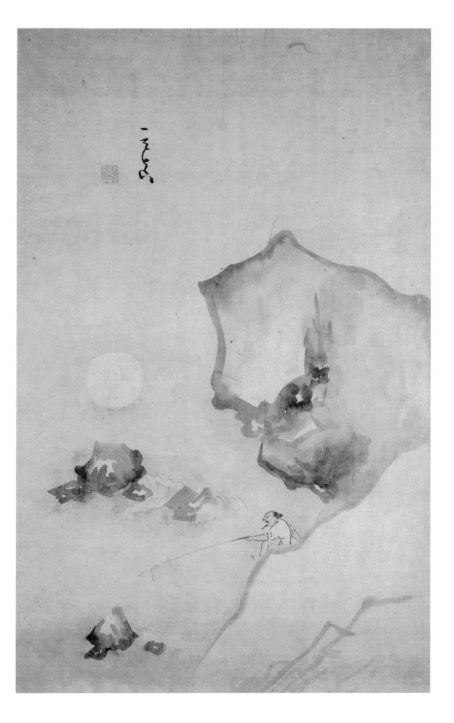

억지꾸밈이라곤 전혀 없는 그림이다. 휑한 공간이 오히려 시원하다. 듬성듬성한 소재 배치가 수선스럽지 않아 정겹다. 심심풀이로 그려서일까, 애쓰지 않은 천진함이 정갈한 산수인물화다. 화면 위에 흘려 쓴 초서 두 자는 '현진(玄眞)'이다. 그린 이의 이름인데, 호인지 본명인지 모른다. 미술사의 갈피 속에 숨어버린 화가다.

　쓰러질 듯 기우뚱한 바위는 자못 험악하다. 눈을 부릅뜬 귀면(鬼面)같다. 아가리를 벌려 곧 집어삼킬 기세인데, 그 아래 노인은 아랑곳없이 낚싯대 지그시 잡고 흐르는 물에 눈길을 돌린다. 달빛은 교교하고 물이랑은 보채지 않는다. 연푸른빛으로 어룽진 달무리가 강물에 풀려 떠다니고 밤하늘은 구름 지나간 자취를 지운다. 외톨이 노인을 마중하는 보름달만 오롯할 뿐, 만물이 숨죽인 적요한 밤이다.

은자의 하루는 차 석 잔에 저물고 어부의 생애는 외가닥 낚싯대에 달렸다고 했던가. 노인의 낚시놀음에 고단한 생계는 보이지 않는다. 조바심 나게 입질하는 물고기야 심중에 없다. 허심하게 드리운 낚시에 무엇이 걸려들까. 밭가는 농부가 흙을 뒤적여 봄볕을 심듯이 강가의 낚시꾼은 달빛을 낚는다. 이젯* 사람은 옛 달을 보지 못해도 이젯 달은 옛 사람을 비추었으니 달빛을 낚으면 연연세세(年年歲歲)의 사연을 들어볼 수 있을까.

고려 문인 이규보는 우물에 비친 달을 노래했다.

산 속 스님이 달빛을 탐내	山僧貪月色
물과 함께 병에 담아가네	並汲一瓶中
절집에 돌아가면 알게 되리니	到寺方應覺
병 기울이면 달 또한 사라짐을	瓶傾月亦空

—「우물 속의 달(詠井中月)」

낚시에 딸려온 달빛도 마찬가지일 터. 들어 올리면 사라지지만 세월이 궁금한 노인은 오늘도 하염없이 낚싯대를 드리운다.

이젯　　　지금의. 이제(今) + ㅅ.

여름

발 담그고 세상 떠올리니

연꽃 보니
서러워라

신윤복
〈연못가의 여인〉
18세기
비단에 채색
28.2×29.7cm
국립중앙박물관

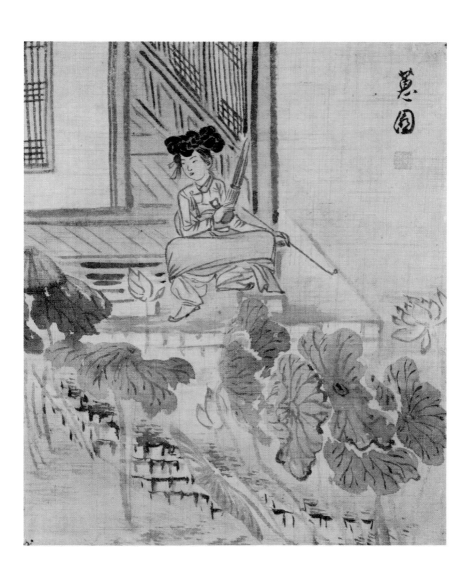

한적한 초여름날 오후 별당의 뒤뜰. 연못 가득 푸르촉촉한 잎들이 살을 부비며 연연한* 티를 뽐낸다. 그 사이로 두어 송이 연꽃, 연분홍빛 봉오리가 수줍다. 꽃들의 생기는 색에서 드러난다. 붉고 푸른 태깔은 목숨붙이의 복받치는 새뜻함이다.

혜원 신윤복의 붓은 그러나 연꽃의 발랄한 생기에 멈추지 않는다. 이야기는 그 뒤편에 있다. 툇마루에 걸터앉은 여인은 기녀다. 댕기 달린 다리머리로* 멋을 부렸다. 하지만 좁은 어깨가 안쓰럽고 앉음새가 방자하다. 갸름한 얼굴에 애처로움이 남아 있대도 우두망찰* 넋 놓은 표정은 어여쁘기보다 수심에 그늘졌다.

그녀의 꽃다운 생기는 갔다. 한 발을 주춧돌에 올린 채 털퍼덕 주저앉은 저 품새를 봐라. 조선판 '쩍벌녀'다. 단속곳이 훤히 보이게끔 가랑이를 벌린 꼴이 도발은커녕 남세스럽다. 환락의 한밤, 그녀는 손에 든 생황으로 한량의 여흥과 취객의 수작에 곡조를 맞췄다. 새고 나면 그녀의 허탈을 달래줄 것이 무에 남았을까. 담뱃대에 꾹꾹 눌러 담은 심심초가* 있다 해도 간밤의 속쓰림만 더 해줄 따름이다.

　　그녀가 무연히 연꽃을 본다. 환한 햇살 받아 곱다랗게 피어난 꽃. 연꽃은 진흙탕 속에서 자라도 한 점 더러움에 물들지 않는다. 꽃이 부끄러운 여자의 회한이 애오라지* 서럽다.

연연하다	빛이 엷고 산뜻하며 곱다.
다리머리	여자의 머리 위에 다른 장식용 머리를 덧붙인 것.
우두망찰	정신이 얼떨떨하여 어찌할 바를 모르는 모양.
심심초	심심풀이로 피우는 풀이라는 뜻으로, '담배'를 속되게 이르는 말.
애오라지	'오로지'를 강조하여 이르는 말. 혹은 '겨우'를 강조하여 이르는 말.

축복인가
욕심인가

홍진구
〈오이를 진 고슴도치〉
17세기
종이에 담채
15.8×25.6cm
간송미술관

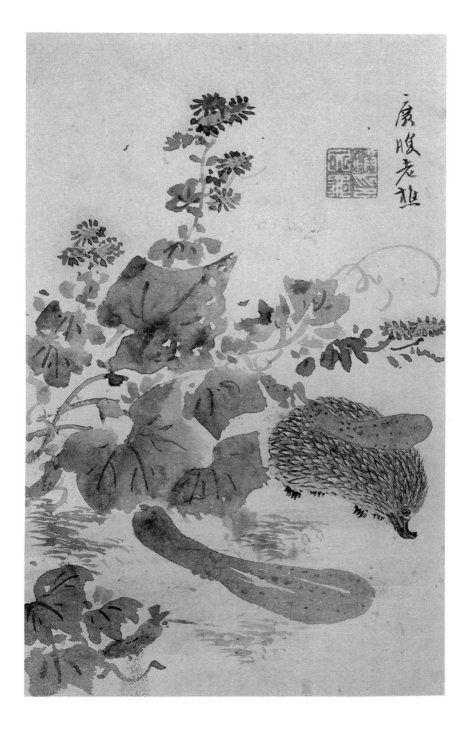

고슴도치가 오이 서리한다. '외밭의 원수는 고슴도치'라는 익은말로 가늠컨대, 녀석은 오이 장수 속을 꽤나 끓였다. 오이를 따는 고슴도치는 제 깐에 수를 낸다. 오이 곁에 엎드려 한 바퀴 구른다. 등엣가시에 오이가 꽂힌다. 구르는 재주가 굼벵이 못잖다.

화가는 그림 위에 '뱃살 두둑한 늙은 나무꾼(廣腹老樵)'이라고 써놓았다. 문인화가 홍진구의 별명이다. 이 그림은 이야기가 있다. 오이는 넝쿨 밑동에 작은 것이, 끝동에 큰 것이 주렁주렁 열린다. 해서 '과질면면(瓜瓞綿綿)'이란 말이 나왔는데, 자손이 잇따른다는 뜻이다. 가시 많은 고슴도치도 숨은 뜻이 '번성'이다. 꼴이 흉해도 고슴도치는 제 새끼를 함함하다* 한다. 저 오이를 지고 가서 새끼를 먹인다.

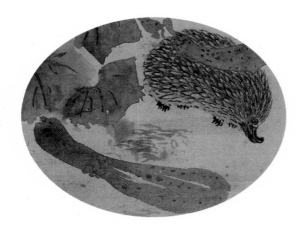

오이 철에 안 어울리는 국화를 그려놓은 까닭은 뭔가. 국화 뿌리를 적신 물을 마시면 오래 산다는 옛 기록이 있다. 국화는 일쑤 '장수'와 통한다. 홍진구가 들려주는 얘긴즉슨 이렇다. "자손 많이 낳아 다복하시고 오래토록 수를 누리십시오."

해석을 달리해도 괜찮다. 속담에 '고슴도치 외 따 지듯'이 있다. 잔뜩 오이 등짐을 진 고슴도치처럼 과욕을 부리거나 빚에 허덕이는 꼴을 가리킨다. 선조들의 그림은 보는 이의 심정에 따라 다르다. 옛 그림의 너름새가[*] 낙낙하다.[*]

함함하다 털이 보드랍고 반지르르하다.
너름새 너그럽고 시원스럽게 일을 주선하는 솜씨.
낙낙하다 크기, 수효, 부피 따위가 조금 크거나 남음이 있다.

선비 집안의
인테리어

김홍도

〈포의풍류도(布衣風流圖)〉

18세기

종이에 수묵 담채

37×27.9cm

개인 소장

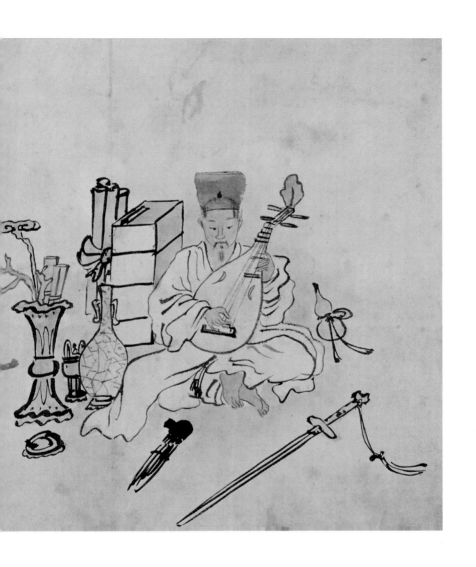

선비의 망중한을 그린 작품이다. 온갖 물건을 바닥에 늘어놓은 선비가 비파를 뜯는다. 볼 사람, 들을 사람 없으니 버선을 벗어던진 맨발 차림이 좋이 홀가분하다. 단원 김홍도는 그림 속에 선비의 심사를 써놓았다. '종이로 창을 내고 흙으로 벽을 발라 한평생 베옷 입어도 그 속에서 노래하고 읊조리리.'

가난이 가깝고 벼슬이 멀지만 시 짓고 노래하는 풍류야 오롯이 내 몫이다. 『논어』도 맞장구친다. '거친 밥 먹고 물 마시며 팔 구부려 베게 삼아도 즐거움이 또한 그 속에 있지 아니한가.' 맘 내키면 움막도 보금자리요, 흥 돋으면 바람 소리가 콧노래로 들린다. 이것이 도(道)에 뜻을 두고 예(藝)에서 노니는 경지다.

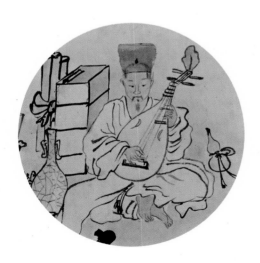

선비의 인테리어를 구경해보자. 파초 잎은 색상과 생김새가 시원해서 장식용이다. 붓과 벼루, 책 꾸러미와 종이 뭉치는 문자속 깊은 이의 벗이다. 도자기 병에 꽂힌 영지버섯은 불로장생을 뜻하고, 발치에 놓인 생황은 봉황을 본 딴 악기다. 칼은 지혜와 벽사(辟邪)의 상징이고, 호리병은 육체를 떠난 정신의 자유로움을 나타내는 신선의 휴대품이다. 구슬픈 비파 소리는 청렴을 일깨운다고 했다.

제발(題跋) 위에 찍은 도장은 '빙심(冰心)'이란 글씨가 새겨졌다. 당나라 왕창령(王昌齡)의 시구에 '한 조각 얼음 같은 마음, 옥병에 들어 있네(一片冰心在玉壺)'가 있다. '빙심'은 곧 깨끗하고 단단한 심지다. 옛 선비는 비싼 돈 안 들이고 잘 놀았다. 청풍명월은 값이 없고, 풍류는 돈으로 못 산다. 멋 부리기는 하기 나름이니 빈 주머니 탓할 게 아니다.

가려움은
끝내 남는다

김두량

〈긁는 개〉

18세기

종이에 수묵

26.5×23.1cm

국립중앙박물관

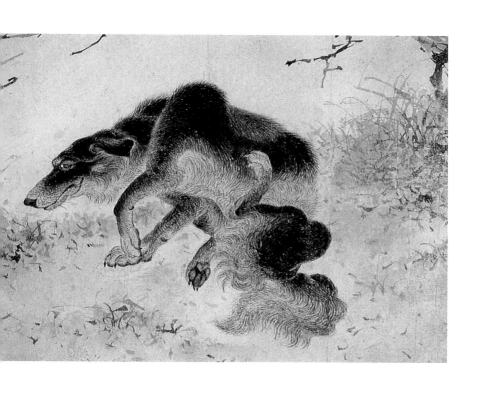

콧등이 뾰족하고 털이 부슬부슬하다. 긴 꼬리와 만만찮은 덩치로 봐 토종개는 아니다. 뒷다리로 가려운 곳을 벅벅 긁는 꼴이 우습다. 생생한 실감은 놀랍다. 터럭 한 올까지 세심하게 묘사해 촉감이 고스란히 전해진다.

　　그린 이는 김두량이다. 그는 신통한 그림 실력으로 영조에게 융숭한 대접을 받았다. 빼어난 재주가 이 그림에서 유감없이 발휘됐다. 색칠하지 않고 먹으로만 그렸는데 개의 근골과 부피감이 또렷하고 음영이 살아 있다. 그 시대에 벌써 서양화 기법을 익힌 덕분이다.

개는 흔히 나무 아래 있는 모습으로 그려진다. 전문가들의 해독을 따라가면 그 까닭이 나온다. 개를 뜻하는 한자가 '술(戌)'이고 나무는 '수(樹)'인데, 이들 한자가 지킨다는 의미의 '수(守)'와 발음이 닮았다. 개는 모름지기 집을 잘 지켜야 한다. 나무 아래의 개는 도둑 들지 말라는 뜻이다.

개는 지금 심히 가렵다. 뒷다리로 부지런히 긁적거리지만 끝내 후련치 않다. 나머지 다리가 버둥거리고 어깨가 덩달아 들썩거린다. 요놈 표정도 마뜩찮은 심사다. 중국의 근대화가 치바이스(齊白石)가 말했다. "세상 모든 것을 그려낸 내 손으로도 가려운 곳 긁어주기는 힘들더라." 살다보면 일쑤 가렵다. 내남없이 시원하게 긁어주기가 어렵다.

대나무에
왜 꽃이 없나

이정

〈풍죽(風竹)〉

17세기

비단에 수묵

71.4×127.8cm

간송미술관

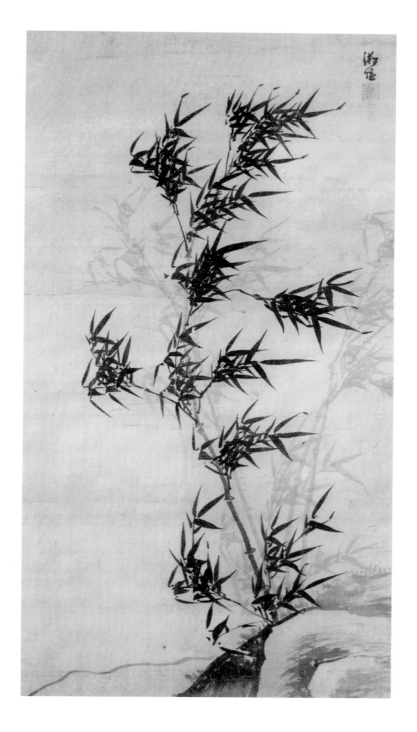

소동파가 서슴잖게 말한다. "고기반찬 없이 밥 먹을 수 있어도 대나무 없이 살 수는 없다." 동파가 대통밥과 죽순을 더 좋아해서 그런가. 천만에, 식미(食味)와 상관없다. 그는 덧붙인다. "고기를 못 먹으면 야위지만 대나무를 안 심으면 속(俗)된다." 배는 곯아도 속되기는 싫다는 얘기다.

대나무는 데데하지* 않다. 뿌리가 단단하고 줄기가 굳세다. 속이 빈 것은 겸허와 통하고 마디가 맺힌 것은 절개와 견준다. 풍진(風塵) 세상이라지만 이리 휘고 저리 굽는 꼴을 대나무는 못 봐준다. 휘느니 부러지라고 말하는 게 대나무다. 회초리도 대나무로 만든다.

대나무가 바람에 맞서는 그림이다. 잎사귀에 사각거리는 소리 들리는데, 빳빳이 서려는 대나무의 앙버팀이* 눈에 띈다. 뒤편 그림자 진 대나무 때문에 앞쪽 호리호리한 대나무의 기세가 더 당차게 보인다. 그린 이는 이정이다. 그는 왕실 자손으로 고조부가 세종대왕이다. 임란 때 왜구의 칼에 팔이 떨어져 나갈 상처를 입고도 꿋꿋이 붓을 잡아 조선 최고의 대나무 화가로 우뚝 섰다. 칼날도 견뎠는데 바람이 대수겠는가.

눈비나 바람을 맞는 대나무 그림은 흔하다. 하지만 꽃이 핀 대나무 그림은 드물다. 수십 년 지나도 꽃이 필까 말까 해서 그런가. 이유가 못내 궁금하다. 청나라 화가 정섭(鄭燮)이 넌지시 일러준다. 그가 쓴 대나무 시는 이렇다.

마디 하나에 또 마디 하나　　　　　　一節復一節

천 개 가지에 만 개 잎이 모여도　　　千枝攢萬葉

내가 기꺼이 꽃을 피우지 않는 것은　我自不開花

벌과 나비를 붙들지 않으려 함이네　免撩蜂與蝶

　　　　　　　　　　　　　　　　—「그림에 부쳐(題畫)」

데데하다　　변변하지 못하여 보잘것없다.

앙버티다　　끝까지 대항하여 버티다.

구름 속에
숨은 울분

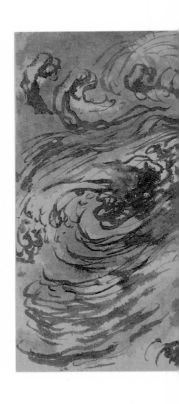

이인상
〈소용돌이 구름〉
18세기
종이에 수묵
50×26cm
개인 소장

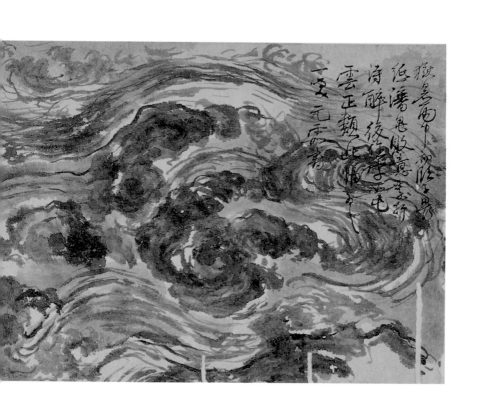

얼른 보면 무슨 그림인지 모른다. 넘실거리는 파도인가, 노후 차량이 내뿜는 매연인가. 둘 다 아니다. 소용돌이치는 먹장구름이다. 세상에, 거세게 휘감기는 구름덩어리로 화면 온 곳을 다 채우다니, 조선 그림에 이런 장면은 일찍이 없었다.

기법 또한 별나다. 전후(戰後) 추상표현주의 작가 잭슨 폴록이 선보인 드리핑(물감 흘리기)을 연상시킨다. 재빠르게 붓을 놀린 품새하며 신명나게 먹물을 짓이겨놓은 꼴이 형상보다는 행위에 방점이 찍힌 액션 페인팅 같다. 18세기 조선에 20세기 기법이라니, 씨알도 안 먹힐* 소리다. 하지만 어떤가, 착안과 구성이 현대 작가 뺨치지 않는가.

먹구름을 그린 화가는 짐짓 딴소리 한다. 그림에 이렇게 적었다. '…시를 생각했는데 술 취해 쓰려다 구름뭉치가 되었소. 이 모양이 되었으니 그저 웃음거리외다.' 시를 쓰려고 맘먹었는데 술김에 구름이 되어버렸다? 변명인즉 구름 잡는 소리다. 제 아무리 술 핑계를 댄들 저 흉흉한 구름은 화가의 숨겨진 속내가 분명하다. 울혈이 지지 않고서야 저런 그림 나올 턱이 없다.

화가는 문자속 깊기로 유명한 이인상이다. 완산 이씨 번듯한 가문에서 태어났으나 서출 신분에 묶여 겨우 고을 원님 자리를 맴돈 비운의 선비다. 그는 말했다. "세상이 혼탁해서 나를 알아주지 못함이여, 잃고 얻는 것이 아침저녁에 달렸구나." 우레와 벼락이 치고 세찬 장맛비가 금방 쏟아질 것 같은 그림은 불우했던 그의 일생을 대변한다. 그림이 인생이고 인생이 그림이란 말은 괜한 말이 아니다.

씨알이 먹다　　말이나 행동이 조리에 맞고 실속이 있다.

나를 물로
보지 마라

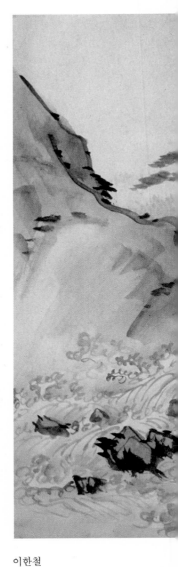

이한철
〈물 구경〉
19세기
종이에 담채
33.2×26.8cm
국립중앙박물관

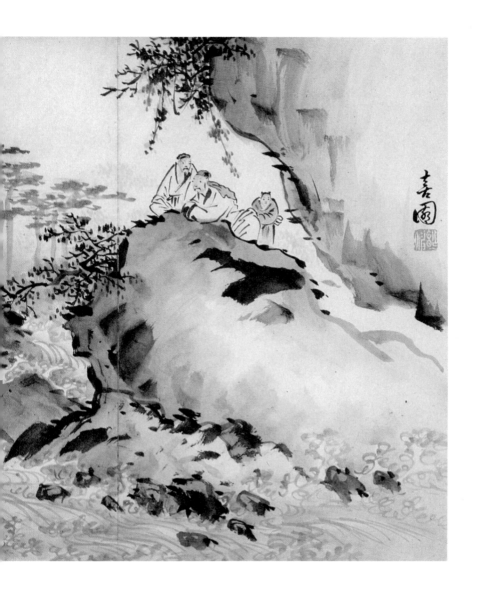

동자를 거느린 두 선비가 너럭바위에서 계곡을 내려다본다. 가운데 바위 사이로 두 갈래 물길이 터졌는데, 물살은 물거품이 일 만큼 세차다. 때는 여름이다. 승경(勝景)은 아니지만 볼수록 눈이 시원해지는 그림이다. 그린 이는 이한철. 추사 김정희와 대원군 이하응의 초상을 그리고 고종의 어진 제작에 참여한 화원이다.

옛 선비들의 피서는 점잖다. 웃통 벗어 재낀 채 맨살로 물에 뛰어들면 채신머리없다. 그저 발만 물에 담그는 탁족을 즐겼다. 그보다 담담한 쪽은 물 바라보기다. 물 보기가 뭐 그리 대단하냐고? '관수세심(觀水洗心)'이라, 흐르는 물을 보며 마음을 씻는다고 했다. 옛날 성철현달(聖哲賢達)과 소인묵객(騷人墨客)들은 물에 자신을 비춰봤다. 인류 최초의 거울이 물 아닌가.

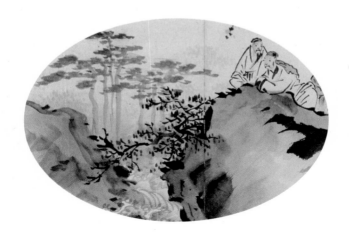

공자는 물을 보고 깨달았다. "흘러가는 것이 이와 같아서 밤낮으로 쉬지 않는구나." 노자는 말했다. "가장 좋은 것은 물과 같으니 만물을 이롭게 하면서 다투지 않는다." 주자는 읊었다. "땅의 모양은 동쪽 서쪽이 있지만, 흐르는 물은 이쪽저쪽이 없도다." 송강 정철도 보탠다. "물은 나뉘어 흘러도 뿌리는 하나다." 더위를 쫓을 뿐만 아니라 깨달음을 좇는 게 물이다.

이 그림은 물소리 콸콸 넘친다. 물소리는 어떠한가. 처마 끝의 빗소리는 번뇌를 끊어주고, 산자락의 물굽이는 속기를 씻어준다. 세상 시비에 귀 닫게 해주는 것도 물소리다. 오죽하면 최치원이 '옳다 그르다 따지는 소리 귀에 들릴까 두려워/ 짐짓 흐르는 물로 온 산을 가두어 버렸네'라고 읊었을까. 물을 물로 보면 안 된다.

발 담그고
세상 떠올리니

조영석

〈탁족〉

18세기

비단에 담채

29.8×14.7cm

국립중앙박물관

시원한 여름나기에 묘수랄 게 없던 시절, 물은 참 고마운 싼거리였다.* 산지사방에 냇가, 강가, 바닷가가 지천이라 여기 덤벙 저기 풍덩하는 새 여름이 갔다. 미역이 마땅찮은 산골은 물맞이가 제격이다. 폭포수가 뒤통수로 떨어져 더위 먹은 정신이 깬다.

목물도 버금간다. 찬 우물물 한 바가지가 등짝에 쏟아지면 뼈가 시리고 멀쩡한 아랫것이 자라자지마냥 오그라든다. 푹푹 삶고 물 쿠는* 삼복인데, 양반인들 틀거지* 따질까. 우선 벗고 볼 일이다. 벗되 다 벗을 순 없는 노릇이고, 바지자락 둥개둥개* 무릎까지 걷어 올려 흐르는 물에 발만 담근다. 이게 탁족(濯足)이다.

탁족은 혈액순환을 도우는 족욕(足浴)과 다르다. 더위 쫓기와 처신 살피기를 겸한, 두 벌 몫을 하는 게 탁족이다. 더위는 쫓는다 치고, 무슨 몸가짐을 살피란 말인가. 『초사(楚辭)』에 나온다. '창랑의 물이 맑으면 갓끈을 닦고, 창랑의 물이 흐리면 발을 씻는다.' 물은 늘 맑거나 노상 흐린 법이 없다. 남 탓, 이웃 핑계는 그만두고 세태에 맞춰 처신하라는 얘기다.

계곡의 나무그늘 아래서 탁족하는 이 노인, 다부진 생김새가 도인이나 선비풍은 아니다. 승적에 있는 몸일 텐데, 골상이 옹글고 장딴지가 알배기를* 빼닮은 듯 실감난다. 뛰어난 사생 능력을 지닌 화가 조영석의 솜씨다. 이 그림은 탁족을 유유자적하는 양반 놀음으로 보지 않는다. 주인공의 낯빛에서 도리어 오불관언(吾不關焉)하는 낌새가 엿보인다. 조금 벗고도 한껏 시원한 피서, 탁족의 즐거움이다.

싼거리　　물건을 싸게 팔거나 사는 일. 또는 그렇게 팔거나 산 물건.
물쿠다　　날씨가 찌는 듯이 더워지다.
틀거지　　듬직하고 위엄이 있는 겉모양.
둥개둥개　아이를 어를 때 내는 소리. 또는 둥글게 말아 겹친 모양.
알배기　　겉보다 속이 알찬 상태.

수박은 먹는
놈이 임자?

정선

〈수박 파먹는 쥐〉

18세기

비단에 담채

20.8×30.5cm

간송미술관

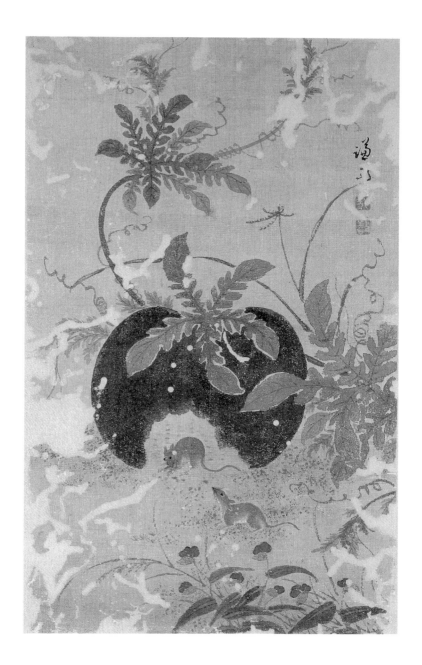

정선은 진경산수(眞景山水)의 대가다. 참다운 풍경은 있는 풍경이다. 그는 실재하는 것의 엄연함을 알았고, 예술의 아우라가 현실에서 태어남을 믿었다. 그는 또 '화성(畫聖)'이다. 성(聖)의 반열에 오른 그는 속(俗)에서 답을 찾았다. 하늘을 나는 학과 들판을 쏘다니는 쥐를 함께 그렸다.

달개비꽃 싱그러운 시골 텃밭. 쥐들이 사람 눈에 들킬세라 잽싸게 수박을 갉아먹는다. 짙푸른 넝쿨 아래 수박은 방구리만* 한데 아뿔싸, 밑동에 벌써 파먹은 자국과 분홍빛 속살이 드러났다. 한 놈이 고개를 쳐들고 주변을 살피는 사이, 다른 놈은 바닥에 떨어진 열매살까지 죄 먹어치운다. 이런 경을 칠 놈들, 농부가 알면 길길이 뛰겠다.

수박은 씨가 많고 쥐는 새끼가 많다. 둘 다 다산을 상징하는 소재다. 이 그림 보고 다산과 다복을 들먹이면 욕먹는다. 애써 가꾼 과실 채소 조지는 음충맞은*쥐새끼들 아닌가. 정선의 그림은 깔축없는 풍자화다. 간신배와 탐관오리를 흔히 쥐에 빗댄다. 집쥐 들쥐 얄밉지만 관청에 숨어사는 쥐는 공공의 적이다. 당나라 시인 조업(曹鄴)이 지은 시에도 나온다.

관청 창고 늙은 쥐 크기가 됫박만 한데　官倉老鼠大如斗
사람이 창고를 열어도 달아나지 않네　見人開倉亦不走
병사는 양식 없고 백성은 굶주리는데　健兒無糧百姓饑
누가 아침마다 네 입에다 바쳤는가　誰遣朝朝入君口

—「관청 창고의 쥐(官倉鼠)」

수박과 쥐는 16세기 신사임당도 그리고 18세기 정선도 그렸다. 그 쥐가 살아서 지금도 도둑질한다. 나라의 혈세를 빼먹고 시민의 지갑을 턴다. 쥐가 얼마나 지독한지 꼼꼼히 보면 안다. 이 그림은 비단 위에 그렸다. 그 비단마저 어귀어귀 파먹었다.

방구리　　주로 물을 긷거나 술을 담는 데 쓰는 질그릇.
음충맞다　　성질이 매우 음흉한 데가 있다.

한 집안의
가장이 되려면

김득신
〈한여름 짚신 삼기〉
18세기
종이에 담채
27×22.4cm
간송미술관

가장(家長)은 존엄하다. '장'은 어른이자 맏이다. 노련한 기량, 관후한 성정, 웅숭깊은 배려가 어른의 자질이다. 그 덕목에서 가장의 권위가 나온다. 아버지, 아들, 손자가 함께 등장하는 옛 그림은 드문데, 김득신의 풍속화를 보면 가장의 본색이 드러난다.

얼기설기 엮은 시골집 바자울에 박꽃이 피었다. 더위에 혀를 빼문 검둥개 옆에 삿자리를* 깔고 앉은 아들이 짚신을 삼는다. 아들의 몸꼴은 사내답다. 장년의 기세가 뼈와 살에서 꿈틀거린다. 허리에 새끼를 두르고 꼬아놓은 끈을 발에 걸친 채 힘껏 잡아당긴다. 우악한 손아귀와 허벅다리의 실한 살, 장딴지의 빳빳한 힘줄은 오로지 노동으로 가사를 일군 자의 이력을 알려준다.

노인은 아들을 미더운 눈으로 지켜본다. 그는 골골하지 않다. 머리가 벗겨지고 몸통이 깡말랐지만 병치레할 신세는 아니다. 손자의 응석을 받고 쌈지에서 동전 한 닢을 꺼내줄 자애로움이 그에게는 있다. 저 뒤편 벼가 자라는 논농사도 옛날에는 노인의 몫이었다. 장성한 아들이 김매고 추수할 때, 그는 노년의 경험을 보탰을 터. 이 집안 가장은 엄연히 그다.

힘꼴깨나 쓰고 자식 있다고 가장인가. 곳간이 허술해도 식구들 끼니를 거르지 않고 비단옷 아니라도 철 따라 입을 옷을 마련하며 고단한 몸 누일 삼간초가나마 장만하면서 모진 애를 다 삼켜야 가장이 된다. 장성한 아들의 살림살이를 감독하는 노인의 마음은 든든하다. 불고 쓴 듯* 가난하지만 육친에 대한 가없는 믿음이 있어 가족은 화목하다.

삿자리　　　갈대를 엮어서 만든 자리.
불고 쓴 듯하다　깨끗하게 아무것도 남은 것이 없는 경우를 비유적으로 이르는 속담.

매미가
시끄럽다고?

정선

〈매미〉

18세기

비단에 담채

21.3×29.5cm

간송미술관

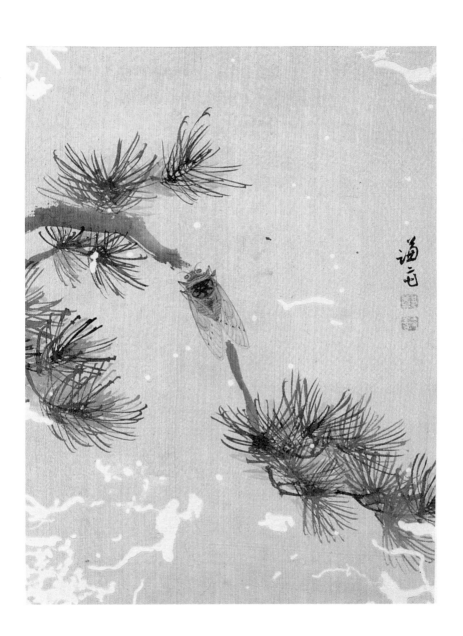

입추 뒤에 말복이 버티고 섰다. 가을 초입에 질긴 여름이 도사리고 있으니 계절의 지혜는 선들바람 먼저 맞으려는 윤똑똑이를* 나무란다. 처서가 오면 모기도 입이 비뚤어진다. 하지만 여름 매미는 입추가 되어도 여전히 운다.

외가닥 소나무 가지에 앉은 매미 한 마리. 푸르른 솔잎은 싱싱하고 길차다.* 매미는 더듬이질도 멈춘 채 소나무에 들러붙었다. 날개는 얼마나 투명한가. 앞뒤 날개, 속과 겉이 유리알처럼 끼끗하다. 눈 밝은 겸재 정선의 붓질이 놀랍다. 매미는 식물의 수액을 먹고 자란다. 옛 문인은 그런 매미에게서 다섯 가지 덕을 찾아냈다.

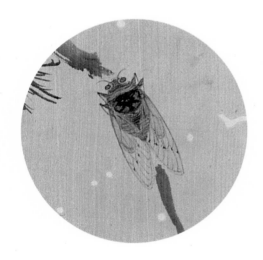

첫째가 문(文)이다. 머리에 갓끈이 달려 문자속이 보인다. 둘째가 청(淸)이다. 이슬을 마시니 맑다. 셋째가 염(廉)이다. 곡식을 축내지 않아 염치가 있다. 넷째가 검(儉)이다. 살 집을 안 지어 검소하다. 다섯째가 신(信)이다. 철에 맞춰 오가니 믿음이 있다. 그뿐만 아니다. 『순자』를 보면 '군자의 배움은 매미가 허물 벗듯 눈에 띄게 바뀐다'라는 구절이 나온다. 미물인 매미도 군신의 도리를 다 안다.

매미의 날개는 관모(冠帽)에도 붙어 있다. 펼친 날개 모양이 신하의 오사모이고˙ 나는 날개 모양이 임금의 익선관이다.˙ 모름지기 매미의 오덕을 기억하라는 가르침이다. 다 큰 매미의 한살이는 짧다. 한 달을 못 넘긴다. 하지만 땅속에서 몇 차례 탈바꿈하는 애벌레 시절은 길다. 짧은 출세를 위해 긴 수련을 거치는 것이다. 긴 목숨 인간은 살아서 몇 가지 덕을 실천하는가. 매미 우는 소리 들을 때마다 돌아볼 일이다.

윤똑똑이 자기만 혼자 잘나고 영악한 체하는 사람을 낮잡아 이르는 말.
길차다 아주 알차게 길다.
오사모(烏紗帽) 고려 말기에서 조선 시대에 걸쳐 벼슬아치들이 관복을 입을 때에 쓰던 모자.
익선관(翼蟬冠) 왕과 왕세자가 평상복인 곤룡포를 입고 집무할 때에 쓰던 관.

무용지물이
오래 산다

지운영
〈역수폐우〉
19세기
종이에 담채
23.5×18cm
간송미술관

아랫도리 훌렁 벗은 배젊은* 아이가 쇠고삐를 바짝 당기고 있다. 송곳눈에 두 다리의 흙뒤가* 볼록 솟은 걸 보면 용쓰는 티가 난다. 소는 나무 뒤에서 앙버틴다. 코뚜레가 빠질 지경인데 저리 황소고집을 부린다.

그림에 붙은 제목 '역수폐우(櫟樹蔽牛)'는 '상수리나무가 소를 가린다'는 뜻이다. 『장자』에서 따온 우화다. 눈 밝은 목수가 둘레가 백 아름이나 되는 상수리나무를 그냥 지나쳤다. 소를 가릴 만큼 덩치 큰 나무였다. 이 좋은 재목을 거들떠보지 않은 목수에게 제자가 까닭을 물었다. 대답이 서슴없다.

"배를 만들면 가라앉고, 관을 만들면 썩고, 그릇을 만들면 망가지고, 문을 만들면 진물이 흐르고, 기둥을 만들면 좀이 슬 것이다. 쓸모가 없어 오래 산 나무다." 하여 상수리나무는 쓸 데 없는 나무의 본보기가 됐다. 고려 말기의 문인 이제현(李齊賢)은 호를 '역옹(櫟翁)'이라 했다. '상수리나무 노인', 곧 '쓸모없는 늙은이'란 얘기다.

목수의 말은 들잘것 없는 게 아니다. 뜻이 겹이다. 그는 '쓸모없음의 쓸모'를 넌지시 내비친다. 무용지물은 명이 길다. 굽은 나무가 선산을 지키고 잘 난 사람은 망신하기 쉽다. 쓸 데 있는 재목은 타고난 꼴이 바뀌기 마련이다. 쓸모의 불운이 무릇 그렇다.

그린 이는 지운영이다. 사진술을 도입한 구한말의 서화가로 종두법을 시행한 지석영의 형이다. 그림에 궁금한 구석이 남는다. 소는 왜 나무 뒤에 숨으려 하고 아이는 어쩌자고 끌어내려 하는가. 아등바등 쓸모를 찾아내려는 존재와 쓰임새를 마다하고 내버려 두기를 바라는 존재 사이의 씨름일까. 소에게 물어볼 수도 없으니 딱하다.

신분 뒤에
감춘 지혜

정선
〈어부와 나무꾼〉
18세기
비단에 채색
33×23.5cm
간송미술관

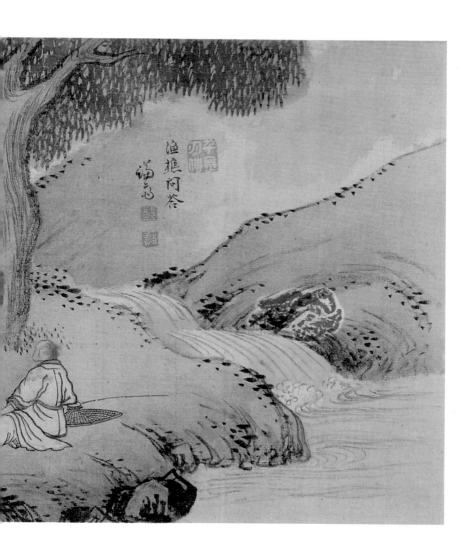

나무들 우거지고 계곡 물 흐르는 골짜기에 어부와 나무꾼이 보인다. 길쭉한 지겟다리 뒤로 땔감이 푸지다. 나무꾼은 등짐을 부리고 다리 쉼을 한다. 낚싯대와 망태기, 삿갓을 앞에다 놓은 이는 어부다. 한갓진 얘기를 나누는 그들이 태평스럽다.

겸재 정선이 그린 이 그림은 허술한 산골 풍경이 아니다. 나무하러 다니고 고기나 낚는 이들이 뭐 그리 대수냐고 물을 사람도 있겠다. 옛 문헌에 나오는 어부와 나무꾼은 일쑤 고수다. 남루한 신분으로 지혜를 감춘 은자들이다. 어부 '漁(어)' 자와 나무꾼 '樵(초)' 자는 속 깊은 선비들의 호에 자주 나오는 돌림자다. 시쁘게˚ 보다가 큰 코다친다.

북송의 학자 소옹(邵雍)이 쓴 「어초문대(漁樵問對)」는 어부와 나무꾼이 묻고 답하는 글이다. 그들의 입을 빌어 천지만물의 의리를 논한다. 말로써 말 많은 세상을 꾸짖는 대목도 있다. '군자는 행동이 말을 이기고 소인은 말이 행동을 이긴다. 마음으로 깨닫지 못하는 것이 망지(妄知)이고 입으로 깨닫지 못하는 것이 망언(妄言)이니, 어찌 망인(妄人)을 따르겠는가.'

소설 『삼국지』의 서시에 나오는 어부와 나무꾼도 여간내기가 아니다. 그들은 물보라처럼 스러진 전쟁 영웅을 헛되이 여긴다. 그저 가을 달과 봄바람을 즐긴다. 한 잔의 탁주를 나누며 그들은 노래한다. '예부터 지금까지 크고 작은 일 끊이지 않았지만/ 그 모두가 웃으며 하는 말에 부칠 따름.'

겸재는 물론 '어초문대'의 고사를 따라 그렸다. 속내평* 모르면 심심한 노인네들의 대거리처럼 보일 그림이다. 좋은 음악은 반주가 귀찮고 깊은 그림은 핑계를 싫어한다. 속을 알아차려야 할 그림이다.

시쁘다 껄렁하여 대수롭지 않다.

속내평 속내

하늘처럼
떠받들다

양기성

〈밥상 높이〉

18세기

종이에 채색

29.8×38cm

삼성미술관 리움

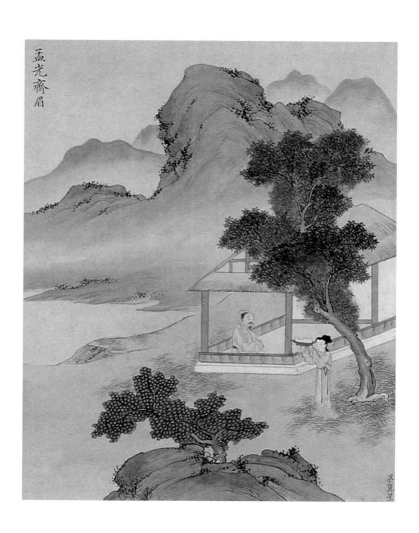

두 사람은 부부다. 아내가 남편에게 밥상을 차려온다. 이마에 닿을 듯 상을 들고 가는 아내는 공손하기 그지없다. 남편도 두 손 맞잡이 하며 아내를 맞는다. 바로 '거안제미(擧案齊眉)'의 고사를 풀이한 그림이다. 18세기 화원 출신 양기성이 단정하고도 정성들여 그렸다. 색이 참 곱다.

'거안제미'는 '밥상을 높이 들어 눈썹과 나란히 하다'라는 뜻이다. 후한의 고결한 학자 양홍(梁鴻)과 맹광(孟光) 부부의 얘기에서 나온 말이다. 아내 맹광은 서른 살 넘도록 양홍의 품격을 지켜본 뒤에 혼인했다. 가난했던 둘은 부잣집에 더부살이했다. 날품을 팔고 돌아온 양홍에게 식사를 바칠 때, 맹광은 늘 흠모에 넘친다. 눈은 반드시 내리깐다. 밥상은 눈썹까지 높인 뒤 내려놓는다. 굴종이 아니라 우러나는 공경이었다.

조선에도 맹광을 닮은 각시가 있었다. 문인 조수삼(趙秀三)이 저잣거리 이야기를 모은 책 『추재기이(秋齋紀異)』에 나온다. 한성 부잣집 행랑채에 품팔이하는 아내가 산다. 남편은 늙어 벌이를 못하지만 새벽이면 동네방네 골목 청소를 대신해준다. 집주인이 어느 날 남편 밥상을 차리는 아내를 엿본다. 상을 높이 들어 바친다. 남편이 예사 사람이 아니라 느낀 주인이 예를 갖추려 하자 그는 끝내 사양하고 떠나버린다.

허드렛일 해가며 학문을 닦은 양홍은 청렴했다. 새벽마다 골목길 청소를 도맡은 남편은 신분을 감췄지만 놋보가* 아니다. 둘 다 청송받을 사람이다. 아내인들 괜스레 밥상을 높이 받들었겠는가. 올리면 따라 올라가는 것이 공경이다. 좀스럽게 구는 남편이 밥상 차리라고 소리친다. 그러다 얼굴에 국물 뒤집어쓴다. 공경은 해야 받는다.

놋보 사람됨이 천하고 더러운 사람.

외할머니의
외할아버지

심사검의 인장(印章)

18세기

개인 소장

白雲青山□坐□
惠雨京城南浴□□
安京慕思津近□
惠泉來出君近室
正華南陽近□
康草□鐘乙東流
正嘉□□居塗炭□
泉出虛居□□
四夾虛□□□
外乙流□□東
□□□□□□自□

옛날 인장이다. 그림 대신 웬 인장을 들고 나왔나 하는 분도 있겠다. 예부터 시서화에 두루 솜씨 있는 사람을 '삼절(三絶)'이라 했다. '사절'은 '인(印)'을 넣어, '시서화인'이다. 그림은 높이 치고 도장 파는 일을 하찮게 보면 헛똑똑이 소리 듣는다. 돌이나 나무에 글 그림을 새기는 전각은 어엿한 예술이다.

전각의 새김질은 두 가지다. 붉은 글씨의 돋을새김과 흰 글씨의 오목새김이 있다. 지금 보이는 것은 '주문방인(朱文方印)'이다. 붉은 글씨에 네모난 도장이란 뜻이다. 흔히 이름은 백문(白文), 호는 주문으로 새긴다. 이 인장은 아호인(雅號印)일 텐데, 무슨 호가 이토록 길다는 말인가.

해석부터 해보자. '청송 심씨, 덕수 이씨, 광산 김씨, 은진 송씨, 해평 윤씨, 연안 이씨, 남양 홍씨, 안동 권씨가 오로지 조선의 큰 성씨이다. 나의 내외가(內外家) 팔고조(八高祖)가 여기서 나왔다.' 알고 보니 호가 아니라 집안 성씨를 밝힌 인장이다. 이를테면 '인장에 새긴 가계도'라 할까. 여기 여덟 성씨에 드는 독자는 뿌듯하겠다.

가문의 내력을 엉뚱스레 인장에 새긴 이는 누군가. 18세기 문인 심사검(沈師儉)이다. 그는 잘난 성씨를 뻐기려고 인장을 만들었을까. 천만에, '팔고조'를 추념하기 위해서다. 조선에서 양반 축에 들려면 여덟 분의 고조까지 올라가는 가계를 욀 줄 알아야 했다. 조부의 조부 외조부, 조모의 조부 외조부, 외조부의 조부 외조부, 외조모의 조부 외조부가 팔고조인데, 부모까지 합쳐 서른 분이다. 손꼽기도 벅찬 조상들을 옛 어르신은 아랫대에 조곤조곤 일러주셨다.

　　문벌 자랑하자는 얘기가 아니다. 조선을 '네트워크 사회'라 한다. 선조들은 가문의 그물코를 넘나들며 문안 여쭙고 마음에 모셨다. 요즘 고조부의 함자를 잊은 작자도 있다. 그런 반거들충이들이* 희한하게도 친이계, 친박계, 친노계는 주르륵 꿴다. 괴꽝스런* 일이다.

반거들충이　　무엇을 배우다가 중도에 그만두어 다 이루지 못한 사람. 반거충이
괴꽝스럽다　　말이나 행동이 엉뚱하고 괴이한 데가 있다.

물고기는
즐겁다

박제가
〈어락도〉
18세기
종이에 담채
33.5×27cm
개인 소장

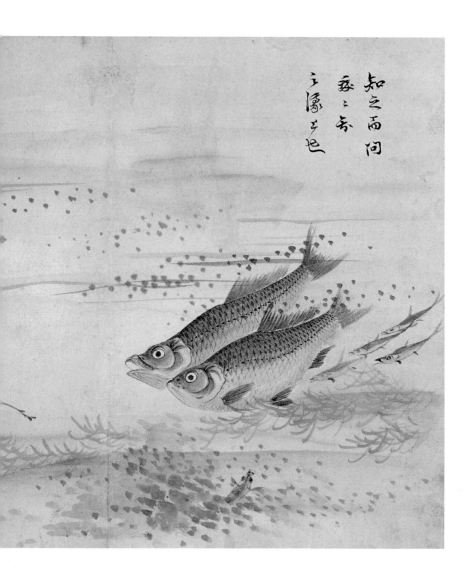

옛 그림에서 요모조모 상징을 따지는 사람이라면 좀 헷갈릴 작품이다. 피라미는 어린 시절을, 잉어는 과거 급제를 뜻한다. 새우는 자재한* 처신과 통하고, 물풀은 타향에서 떠도는 신세와 비슷하다. 그러니 이 그림에 나온 소재로 이야기를 짜 맞추기는 어렵다. 아귀가 맞지 않는다. 화가는 무슨 요량으로 그렸을까.

이 작품은 '어락도(魚樂圖)'다. 물고기의 즐거움이 주제다. 『장자』에 저 유명한 논변이 나온다. 장자가 "물고기가 즐겁게 노닌다"고 하자 혜시(惠施)는 "물고기도 아니면서 물고기의 즐거움을 어찌 아느냐"고 반박한다. 장자는 "너는 내가 아닌데 물고기의 즐거움을 모른다는 것을 어찌 아는가"라고 퉁을 주면서 "물고기의 즐거움을 아느냐고 물은 것은 내가 안다는 것을 네가 안 것"이라고 답한다.

장자와 혜시의 다툼은 정작 물고기가 아니라 말을 가지고 노는 꼴이다. 희롱과 궤변이 뒤섞여 있다. 장자의 속내가 궁금하다. 물정은 모름지기 인정에서 파악된다고 새길 수 있을까. 아퀴를[*] 짓는 장자의 말이 그림 속에 적혀 있다. '그것을 알고도 나에게 물었다. 나는 그것을 물가에서 알았다.' 물고기를 알려면 내가 물가로 나가야 한다.

화가는 조선 후기의 대표적 실학자인 박제가다. 그는 실물을 중시한 이용후생론자다. 물고기의 비늘까지 자세히 묘사한 솜씨가 문인의 여기(餘技)를 넘어섰다. 그는 어느 글에 썼다. '물맛이 어떤가 물으면 사람들은 아무 맛이 없다고 한다. 그대는 목마르지 않다. 그러니 물맛을 무슨 수로 알랴.' 무릇 간절해야 안다. 물고기의 즐거움 뿐이랴. 간절하면 물속 물고기의 목마름도 알게 된다.

자재하다 속박이나 장애가 없이 마음대로.
아퀴 (일을) 끝맺는 매듭.

빗방울 소리
듣는 그림

윤제홍
〈돌아가는 어부〉
1833년
종이에 수묵
67.4×45.4cm
삼성미술관 리움

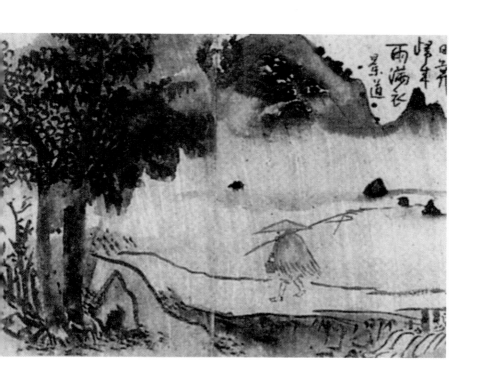

화면에 주룩주룩 장대비가 내린다. 산 아래 바위는 둥둥 떠내려가고 다리 아래 빗물은 콸콸 흘러간다. 나뭇잎 사이 빗방울이 후드득 소리치며 떨어지고 강물 위로 모락모락 안개가 피어올라 산자락을 덮는다. 산과 나무와 사람이 다 젖었다. 그림마저 물비린내 난다.

　　다리 건너 집으로 돌아가는 저 이는 어부다. 삿갓 쓰고 도롱이 입고 낚싯대 걸친 그는 맨발에 '하의 실종'이다. 조선 그림에 나오는 어부의 입성은 거의 같은 모양이다. 가난해서가 아니다. 세상 버리고 홀로 산중 강가로 숨어든 은자를 어부에 비유하다 보니 갈삿갓에 띠옷과 탈메기* 차림이 딱 어울리는 제 격이었다. 고기잡이는 핑계에 지나지 않아, 드리우니 낚시고 낚느니 겨를이었다.

그림 속 글귀에도 나온다. 은자를 못 만나고 발길 돌린 당나라 이상은(李商隱)의 시 마지막 구절이다. '해 저물어 돌아오니 비에 흠뻑 옷이 젖었네.' 물결이 드세면 낚시질을 거두고 비 내리면 돌아갈 뿐, 숨은 자도 찾아간 자도 허탕을 지지리 아쉬워하지 않는다. 이 어부도 빈손이 홀가분하다. 어깨에 멘 주대에도,* 손에 든 다래끼에도* 잡은 물고기가 안 보인다. 소득 없는 낚시놀음이 마냥 여유로운 옛 시는 하고 많다. '밤 고요하고 물이 차서 고기 아니 무노매/ 빈 배에 가득 밝은 달빛 싣고 돌아오누나.'

　　조선 후기에 대사간을 지낸 윤제홍이 그렸다. 문인답게 속은 깊고 겉은 야일한* 그림이다. 붓 대신 손가락에 먹을 찍어 그린 지두화(指頭畵)가 유독 많은 그다. 이 그림도 산과 나무 묘사에 손끝을 사용한 흔적이 있다. 손에서 촉촉한 먹색이 우러남은 그린 이의 마음이 젖었던 까닭이다.

탈메기	함부로 험하게 삼은 짚신.
주대	낚싯줄과 낚싯대.
다래끼	아가리가 좁고 바닥이 넓은 바구니.
야일(野逸)	야성(野性)과 일격(逸格). 자연 그대로의 거칠고 뛰어난 품격.

가을

둥근 달은 다정하던가

대찬 임금의
그림 솜씨

정조
〈들국화〉
18세기
종이에 수묵
51.3×86.5cm
동국대박물관

혹부리 바위 뒤에 들국화 송이송이 샐그러지게® 피었다. 위로 거우듬하고® 아래로 배뚜름하게 짝을 이룬 꽃과, 가운데 얼굴만 살짝 들이민 꽃이 잘도 어울려 건드러진® 구도를 이룬다. 줄기와 잎은 짙은 먹, 꽃은 엷은 먹으로 그려 농담이 엇갈리되 활짝 핀 꽃의 낯빛은 나우® 함초롬하다. 야생의 정취가 서린 참 사랑스런 그림이다.

이 알량치® 않은 솜씨는 누구 것인가. 그림에 낙관이 있다. 새겨 넣기를 '만천명월주인옹(萬川明月主人翁)'이다. 풀이하면 '온갖 물줄기를 고루 비추는 밝은 달의 임자'다. 조물주에 버금가는 이런 대찬 호를 쓴 이는 나라 안에 단 한 사람, 바로 정조다. '개혁 군주'에다 근래 쏟아진 그의 간찰 때문에 '성미 불뚝한 강골의 지략가' 이미지까지 덧쓴 임금이다. 게다가 이 그림에 보이는 소곳한 서정성이라니, 팔방미인 정조의 너름새는 어림하기 힘들다.

정조
〈파초도(芭蕉圖)〉
18세기 후반
종이에 수묵
51.3×84.2cm
동국대박물관

맨 위쪽 꽃송이를 보자. 그 위에 메뚜기가 앉았다. 유월 한 철 메뚜기가 가을 국화를 찾은 까닭이 뭘까. 메뚜기는 1백 개 안팎의 알을 낳는다. 그래서 '다산'을 뜻한다. 바위는 '수(壽)'의 상징이고, 국화의 '국(菊)'은 살 '거(居)' 자와 중국어 발음이 비슷하다. 잇대어 해석하면 이 그림은 '오래 살아서 자식 복 누리라'는 기원을 담고 있는 셈이다.

속뜻이야 어쨌건 그림꼴에서 늘품* 있는 기량이 보인다. 바위 주변에 이삭이 작고 촘촘하게 자란 잡풀은 방동사니다.* 스산한 가을 기운을 더해주는 소재다. 정조의 다른 작품 〈파초도〉도 문기가 넘친다. 임금이라 후한 점수를 얻은 게 아니다. '신민의 스승'이란 세평처럼 그의 문예 취향은 깊고 넓었다. 예술과 민생은 겉돌지 않는다.

샐그러지다	한쪽으로 배뚤어지거나 기울어지다.
거우듬하다	조금 기울어진 듯하다.
건드러지다	목소리나 맵시 따위가 아름다우며 멋들어지게 부드럽고 가늘다.
나우	조금 많이.
알량하다	시시하고 보잘것없다.
늘품	앞으로 좋게 발전할 품질이나 품성.
방동사니	사초과의 한해살이풀. 왕골과 비슷한데, 밭이나 들에 저절로 나고, 작고 특이한 냄새가 난다.

옆 집 개
짖는 소리

김득신

〈짖는 개〉

18세기

종이에 담채

22.8×25.3cm

개인 소장

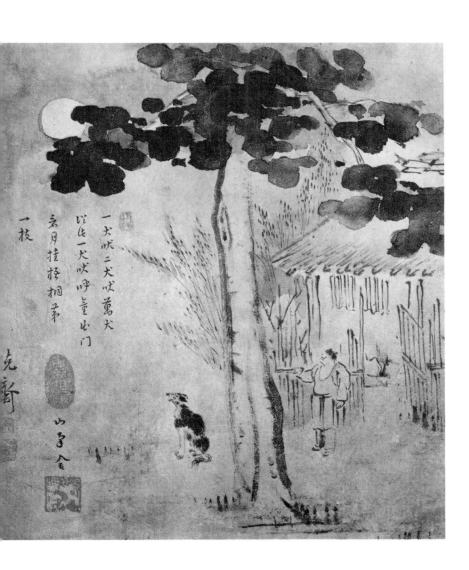

두 말하면 잔소리가 될 그림이다. 그림에 적힌 글을 보면 뜻이 곧장 읽힌다. '한 마리 개가 짖자 두 마리 개가 짖고, 한 마리 개를 따라 만 마리가 짖네. 아이에게 문 밖에 나가보라 했더니, 달이 오동나무 높은 가지에 걸렸다 하네.' 개들은 겉따라* 짖는다. 개소리가 왁자지껄한 이유다.

조선 후기 화원인 김득신은 웃기는 풍속화를 잘 그렸다. 이 그림도 우습다. 그 웃음은 비웃음이다. 되도 안한 개소리를 나무라는 듯하다. 개 짖는 소리를 풍자한 글은 많다. 김득신에 앞서 인조대의 문인 이경전(李慶全)은 그림에 나온 내용과 비슷한 시를 남겼다. 후한 시대의 정치 논저인 『잠부론(潛夫論)』에는 '한 개가 짖는 시늉을 하면 백 개가 소리 내 짖고, 한 사람이 헛되게 전하면 백 사람이 사실인 양 전한다'는 대목이 나온다.

개야 무슨 죄가 있겠나. 그림은 고적한 시골의 정취가 두텁다. 사립문을 열고 나온 아이가 고개 들어 보름달을 본다. 검둥개는 오도카니 앉았다가 오동나무 잎사귀에 달이 가리자 우~하고 짖는다. 그 자세가 밉광스럽지 않다. 오히려 생각하는 개 같다. 달 보고 짖는다고 개가 무슨 낭만과 풍월을 알겠냐만, 제 나름의 흥감에 젖었으니 가살스럽게* 볼 일은 아니다.

민춤하기는* 덩달아 짖는 놈들이다. 상주보다 서러운 곡쟁이나 거름 지고 장에 가는 뚱딴지는 눈총 받는다. 웬 개가 짖나 하고 심드렁한 것도 탈이지만, 옆 집 개 짖는 소리만 못한 말이 떠도는 것도 사실이다. 달이 뜨면 달이나 보지 달 가리키는 손가락에 시비 거는 소리는 그만하자.

겉따라 　　무턱대고 따르다.
가살스럽다 　보기에 가량맞고(격에 조금 어울리지 아니하고) 야살스러운(얄망궂고 되바라진) 데가 있다.
민춤하다 　　미련하고 덜되다.

모쪼록
한가위 같아라

김두량

〈숲속의 달〉

1744년

종이에 담채

49.2×81.9cm

국립중앙박물관

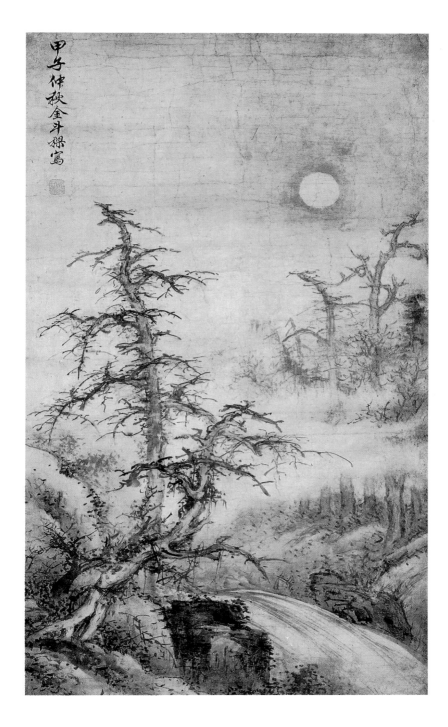

그림 그린 날짜가 위쪽에 적혀 있다. '갑자 중추에 김두량이 그리다 (甲子仲秋金斗樑寫).' 갑자년은 1744년이다. 중추는 가을이 한창인 무렵, 곧 음력 8월이다. 그림에 보름달이 뜬 걸로 봐 때는 한가위일 테다. 지금 우리는 267년 전 추석을 맞은 조선의 어느 숲속 풍경을 보고 있다.

나무는 헐벗어 앙상하다. 시난고난° 쪼들리던 잎사귀는 오간데 없고 게 발톱처럼 뾰족한 잔가지들이 어지럽다. 야트막한 바위 뒤로 흐르는 시냇물은 무엇에 쫓긴 듯 물살이 빠르다. 둥두렷이 솟은 보름달을 떠받치는 뒤편 나무들은 가지를 벌린 채 섰고, 허리춤에 몽개몽개 피어난 밤안개는 수풀 너머를 감춘다.

스산한 정경이 가슴에 파고드는 그림이다. 그리는 재주 하나만 치면 으뜸가는 숙수(熟手)의 솜씨다. 김두량이 그런 화가다. 대물림한 화원 집안에서 태어난 그는 도화서에서 화원이 오를 수 있는 최고 직급인 종6품 별제(別提)를 지냈다. '남리(南里)'라는 호도 임금에게 받았다. 그의 개 그림은 살아서 컹컹 짖을 듯 빼닮았고, 그의 소 그림은 음메 소리가 들릴 듯 또바기* 다가온다. 마침가락으로* 본 이 그림처럼 평면에 깊숙한 공간감을 드러내는 기술 또한 동떴다.*

조선 화단은 문자 속 깊은 문인화를 떠받들었다. 잘 그려도 알갱이가 없으면 나무랐고, 겉모양을 따르는 직업 화가를 얕잡아봤다. 김두량의 그림은 구성과 포치(布置)에서 나무랄 데 없이 사개가* 맞다. 그럴싸한 풍경에 충실하다. 하여도 어쩌자고 이토록 쓸쓸한 한가위인가. 나무는 가을 한랭한 기운에 뼈골이 시리다. 달빛이 그나마 은성하다. 그리해 애옥살이* 세상도 견딘다.

시난고난	병이 심하지는 않으면서 오래 앓는 모양.
또바기	꼭 그렇게.
마침가락	우연하게 일이나 물건이 딱 들어맞음.
동뜨다	다른 것들보다 훨씬 뛰어나다.
사개	상자 따위의 모퉁이를 끼워 맞추기 위하여 서로 맞물리는 끝을 들쭉날쭉하게 파낸 부분. 또는 그런 짜임새.
애옥살이	가난에 쪼들려서 애를 써 가며 사는 살림살이.

사나운 생김새
살뜰한 뜻

변상벽
〈고양이와 국화〉
18세기
종이에 채색
22.5×29.5cm
간송미술관

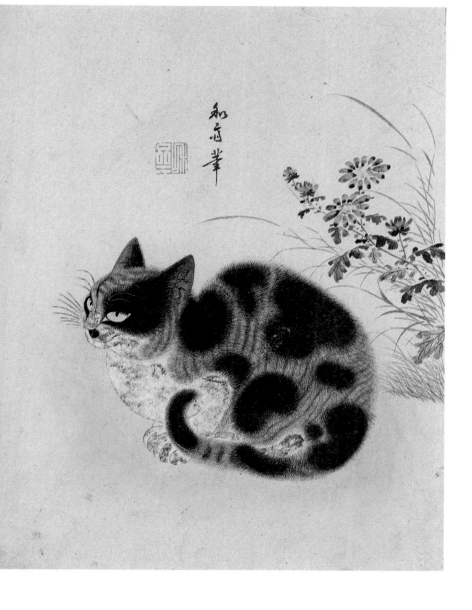

얼룩무늬 고양이 한 마리가 곱살한 가을 들국화 앞에 웅크리고 앉았다. 철따라 털갈이한 고양이는 터럭 한 올 한 올이 비단 보풀보다 부드럽고 야단스런 반점은 눈에 띄게 짙어졌다. 함초롬하게 핀 국화는 어떤가. 초추의 햇살이 반가워 대놓고 웃는 낯빛이다.

그려도 이보다 잘 그리기 어려울 테다. 국화에서 리리시즘의 본색이 풍기고 고양이에서 리얼리즘의 정수가 보인다. 국화는 향기가 나고 고양이는 생기가 돈다. '국수(國手)'로 소문 난 변상벽이 한껏 재주 부린 가작이다. 변상벽은 초상화의 대가로 어진 제작에 참여한 덕으로 현감 벼슬에 오른 화원이다. 하지만 남은 작품은 닭이나 고양이 그림이 더 많고 뛰어나다. 오죽하면 별명이 '변 닭' '변 고양이'였을까.

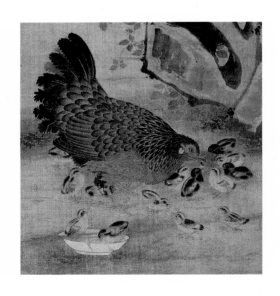

변상벽
〈암탉과 병아리〉(부분)
18세기
비단에 담채
44.3×94.4cm
국립중앙박물관

다산 정약용은 그의 닭과 고양이 그림을 보고 질려버렸다. 해서 엄청 과장한 시를 지었다. '암탉 그림 앞에서 수탉이 시끄럽게 짖고/ 고양이 그림 마주한 쥐들이 잔뜩 겁먹었네.' 아닌 게 아니라 고양이 낯짝은 모질고 사납다. 다문 입에서 '가르릉' 소리가 새나올 듯하다. 외로 돌린 고개와 응시하는 눈매가 먹잇감을 포착한 기색이다. 노란 홍채 안에 검은 동공은 풀씨처럼 가늘어 눈썰미 밝은 옛 평론가의 말을 빌리자면, 정오가 막 지난 눈동자다.

생김새 표독한 고양이지만 그릴 때는 살뜰한 맘씨가 얹힌다. 고양이 '묘(猫)'자는 칠십 노인 '모(耄)'와 중국어 발음이 닮았다. 국화는 흔히 은거를 뜻한다. 그러니 이 그림은 '일흔 살 넘도록 편히 숨어 사시라'는 기원이 담겼다. 벽에 걸어놓으면 두 벌 몫을 할 그림이다. 쥐 잡고 오래 살고.

이 세상 가장
쓸쓸한 소리

전기

〈계산포무도〉

19세기

종이에 수묵

41.5×24.5cm

국립중앙박물관

세상에서 가장 맑은 소리는? 파초 잎에 떨어지는 빗소리다. 뿌듯하기는 야삼경에 아들 글 읽는 소리요, 정나미 떨어지기는 아내가 악쓰는 소리다. 구슬픈 소리는 가난한 처녀가 꽃 파는 소리, 설레는 소리는 미인이 옷고름 푸는 소리다. 그렇다면 소리 중에 가장 쓸쓸한 것은?

〈계산포무도(溪山苞茂圖)〉는 소리가 들리는 그림이다. 부들부들 떠는 소리다. 나무가 떨고 억새가 떨고, 심지어 집이 떨고 글씨도 떤다. 털이 여남은 개 밖에 없는 몽당붓으로 쓱쓱 그어 글씨는 어긋나고 그림은 성글다. 몇 낱의 선과 옅은 먹빛으로 묘사한 뒷산은 흐미죽죽하고,* 키 큰 나무와 억새들은 서늘바람에 내맡긴 듯이 흔덕이는* 모양새다.

표표한 심회가 바로 이렇다. 덧없는 세상사에 어떤 애증도 품지 않은 마음씨라야 이런 그림이 나온다. 햇덧에˙ 부는 바람은 잠시 산천을 둘러본 김에 인간의 속기마저 털고 간다. 꾸밈이라곤 티끌도 안 보이는 이 그림이 가슴을 치는 것은 결고트는˙ 세상살이와 동떨어진 허무와 적요가 있기 때문이다.

제목은 '시냇물 흐르는 산골에 초목이 우거지다'란 뜻이다. 서른 살 못 넘기고 세상을 뜬 화가 전기가 스물네 살 때 그렸다. 그는 '벽 사이가 곧 집인데, 음력 7월 2일 홀로 앉아 그리다'라고 써놓았다. 요절한 화가가 가을 문턱에 홀로 빈 방에서 그렸으니 적막한 심사가 그림 속에 감도는 것은 당연할 터. 죽고 난 뒤 그의 방에는 달랑 그림 몇 점만 나뒹굴고 있었다.

하여 말할 수 있다. 화가는 세상에서 가장 쓸쓸한 소리를 남겼다. 갈바람에 서걱대는 억새 소리!

흘미죽죽 일을 야무지게 끝맺지 못하고 흐리멍덩하게 질질 끄는 모양.
흔덕이다 큰 물체 따위가 둔하게 흔들리다.
햇덧 해가 지는 짧은 동안.
결고틀다 이리 걸고 저리 틀어 짓궂게 버티다.

술주정
고칠 약은?

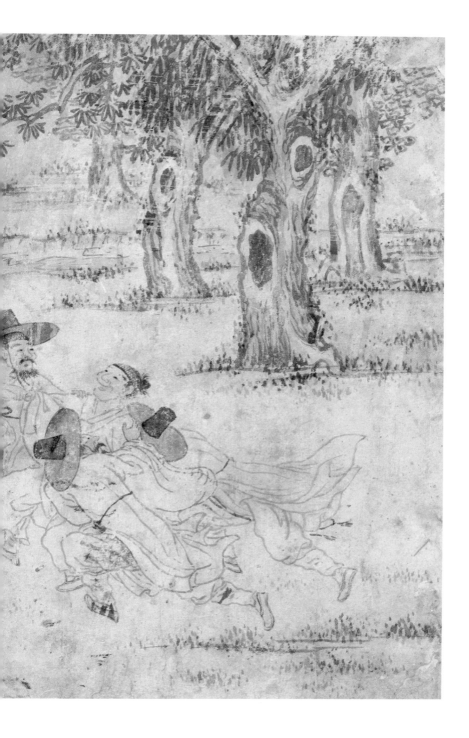

주선(酒仙) 이태백조차 말했다. "흐르는 물은 칼로 자를 수 없고 쌓인 시름은 술로 씻을 수 없다." 아무리 들이켜 본들 시름은 쓰린 위벽에서 다시 도진다. 양생(養生)에 도움을 주는 술은 정녕 없는가. 주법이 주효할 성 싶다. 송나라 학자 소옹이 귀띔한다. '좋은 술 마시고 은근히 취한 뒤/ 예쁜 꽃 보러가노라, 반쯤만 피었을 때.'

단풍이 곱게 물든 대낮의 가을 숲. 술 취한 패거리가 느닷없이 들이닥쳤다. 갓쟁이 넷이 뒤엉켜 와자글한 난장판이다. 아무리 술배가 곯았기로서니 양반 차림새에 이 무슨 망상스런 뒤끝인가. 보아하니 상투바람에 해롱거리는 작자가 골칫덩이다. 그는 억병으로 취했다. 갓은 팽개친 채 뒤로 뻗대며 악다구니를 쓴다.

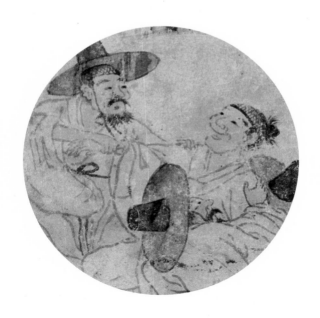

딱하기는 덜 취한 술꾼들이다. 모주망태를* 밀고 끄느라 사서 고생한다. 팔목을 잡아채며 곁부축하지만 정신줄 놓고 해찰하는* 놈은 못 말린다. 느적거리는* 취객 뒤에서 뒤뻗치는* 사람은 힘에 부쳐 고꾸라질 지경이다. 등에 얼굴을 파묻은 채 자빠지는 순간이 바람에 날리는 중치막 자락을 통해 실감나게 그려졌다. 나무줄기에 움푹 파인 옹이가 참 해학적이다. 얼마나 한심한지, 휘둥그레진 눈으로 지켜본다.

영정조 연간의 화가 김후신이 그린 풍속화다. 그는 금주령을 피해 몰래 퍼마신 양반님네의 추태를 풍자한다. 죽림칠현(竹林七賢) 중에 모주꾼인 유영(劉伶)이 생각난다. 그는 술 마시러 갈 때 삽을 든 하인을 늘 대동했다. 취해 쓰러지면 그 자리에서 끌어 묻으라고 했단다. 은근히 마시고 반쯤 핀 꽃이나 보면 좀 좋으랴. 고래고래 고함치는 취객들아, 속풀이 음료 대신 삽이나 챙겨라.

모주망태 술을 늘 대중없이 많이 마시는 사람을 놀림조로 이르는 말.
해찰 쓸데없이 다른 짓을 함.
느적거리다 물체가 자꾸 힘없이 축 처지거나 물러지다.
뒤뻗치다 남의 뒤를 거들어 도와주다.

느린 걸음
젖은 달빛

이인문
〈달밤의 솔숲〉
18세기
종이에 수묵 담채
33.7×24.7cm
국립중앙박물관

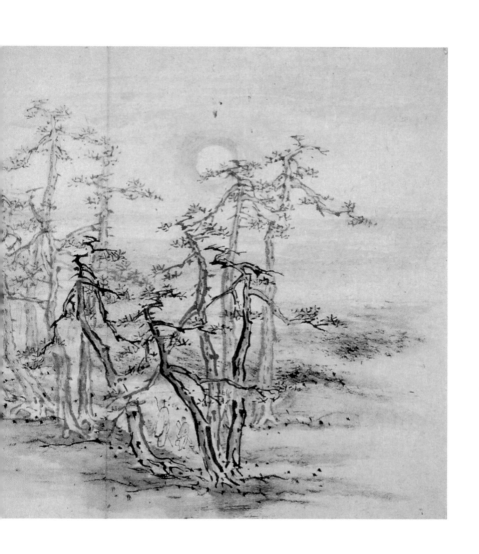

솔숲에 보름달이 떴다. 새들은 짝을 지어 둥지에 깃든지 오래, 시골집 마저 밤안개에 가렸다. 달빛은 교교하고 수풀은 적적하다. 선들바람 숨죽이자 어디서 들리는 발걸음 소리. 지팡이 짚은 노인이 타박타박 사잇길을 걷는다. 따르는 아이는 등롱을 쥐고 거문고를 들었다. 외져 서 쓸쓸하지만 경성드뭇해도° 꽉 찬 그림이다. 되우 멋들어진 정취다.

숨어사는 고릿적 선비 하나가 집 앞에 세 길을 내고 소나무, 대 나무, 국화를 심었다. 그 중 맨 먼저가 소나무 길이다. 어려움이 닥쳐 도 떠나지 않는 친구가 소나무라 했다. 또한 솔은 손님 맞는 대문이 요, 달은 글 읽는 등불이었다. 옛 시인은 한술 더 뜬다. '아침에 소나 무를 사랑하면 발걸음이 느리고, 저녁에 보름달을 아끼면 창 닫기가 더디다.'

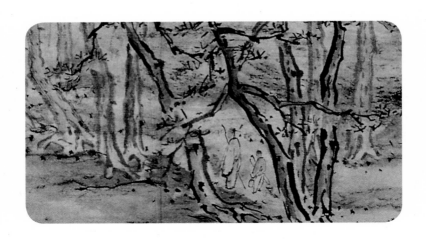

소나무 길에서 보름달을 만났으니, 저 노인, 달빛이 옷깃에 스밀 때까지 솔 둥치 쓰다듬으며 소걸음 할 테다. 그린 이는 첨절제사(僉節制使)를 지낸 화원 이인문이다. 호가 고송유수관도인(古松流水館道人)인데, '늙은 소나무'가 들어가서 그런지 뒤틀린 소나무와 솟은 소나무 다 잘 그렸다. 이 그림도 이름값을 한다. 가까운 소나무는 짙은 먹이 또렷하고 먼 소나무는 옅은 먹이 아련하다. 수형(樹形)도 서로 다르다.

그의 또 다른 호는 자연옹(紫煙翁)이다. '자줏빛 안개'라는 풀이대로 가지에 감도는 안개는 밤의 흥취를 자아낸다. 문인 이식(李植)은 소나무와 대나무가 하는 말을 적었다. 솔이 "눈보라쳐도 굽히지 않는다"고 하자 대가 "눈보라치면 숙여서 맡긴다"고 답한다. 인간사에 빗댄 말일 뿐, 솟거나 숙이거나 나무는 더불어 숲이다.

경성드뭇 많은 수효가 듬성듬성 흩어져 있는 모양.

둥근 달은
다정하던가

이정

〈달에 묻다〉

16세기

종이에 수묵

24×16cm

개인 소장

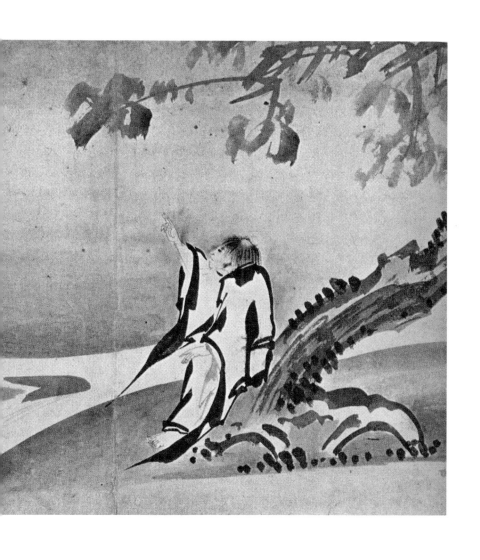

어스름 새벽 동쪽 하늘에 그믐달이 떴다. 머리 푼 은자가 나무에 기대 무연히 펼쳐진 하늘을 본다. 그는 긴 소매자락 사이로 손을 들어 달을 가리킨다. 냇물은 갈래지어 흐르고 나뭇잎은 휘청거린다. 새벽을 기다려 밤을 지새운 은자가 나직이 읊조린다. 달아, 산이 높아 더디 떴느냐….

달을 노래한 시는 열 수레에 실어도 남는다. 차고 이지러지는 이치를 달인들 알랴마는 제 심정에 겨운 시인은 그 까닭을 거듭 묻는다. 조선의 문장가 송익필(宋翼弼)은 서른 날 중 딱 하루 둥근 달이 야속했다. '둥글지 않을 때는 늦게 둥근다고 탓했더니/ 둥글고 난 뒤에는 어이 그리 일찍 저무는가.' 중기의 문신 권벽(權擘)은 보름달 기다려 꽃 보기를 욕심내다가 한숨짓는다. '꽃 활짝 필 때는 둥글지 않더니/ 달 밝고 나니 꽃은 이미 져버렸네.'

보름달은 노상 반갑고 초승달과 그믐달은 숫제 슬픈가. 당나라 이상은은 아니란다. 그는 야멸치게 말한다. '초승달 이울었다고 쓸쓸해 하지만/ 둥근 달이라고 언제 유정하기나 했던가.' 이런즉 달은 기울어서 애달픈 것도, 가득해서 미더운 것도 아니다. 뜨고 지는 달은 그저 시간의 조화이려니, 저 탐미적인 시인 장약허(張若虛)는 일찌감치 알아차렸다.

강가에서 누가 처음 달을 보았고　　　　江畔何人初見月

강가의 달은 누구를 처음 비추었는가　　江月何年初照人

인생은 대대로 끝이 없는데　　　　　　人生代代無窮已

강가의 달은 해마다 닮았구나　　　　　江月年年祇相似

저 달이 누구를 기다리는지 몰라도　　　不知江月待何人

다만 장강에 흘러가는 물 바라보네　　　但見長江送流水

—「봄강꽃달밤(春江花月夜)」 중에서

달은 뜨고 져도 물은 흐르고 흐른다. 달은 그림 속에 갇히고 물은 그림 밖으로 나간다. 조선 왕실의 화가 이정이 그렸다. 붓질이 헐거워 그림이 욕심 없다.

날 겁쟁이라
부르지 마

마군후

〈산토끼〉

종이에 채색

19세기

22.8×26.6cm

서울대박물관

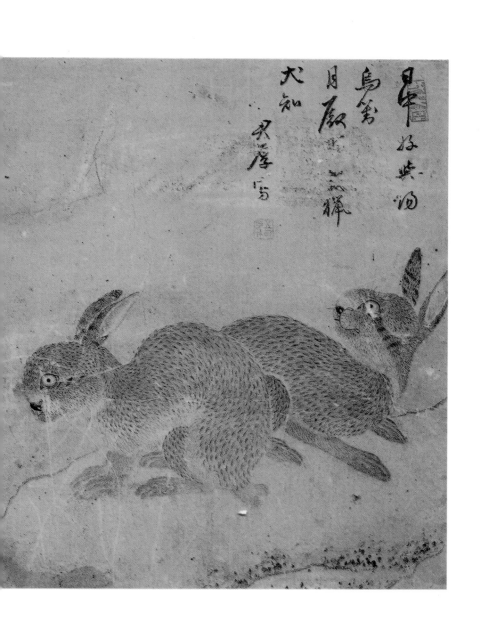

산토끼 두 마리가 웅크리고 있다. 누런 흙빛을 띤 몸통에 검은 반점이 촘촘하다. 귀는 쫑긋이 세우고 눈은 두리번거린다. 엇갈리게 앉은 한 놈은 고개 돌려 뒤를 돌아보고, 등을 봉긋하게 세운 한 놈은 곧 뜀박질하려는 자세다. 둘 다 토실토실 살이 올랐다.

빨간 눈 휘둥그런 토끼는 애처로울 만치 선량한 짐승이다. 설화에 나오는 토끼는 헌신과 희생을 안다. 배고픈 이를 위해 제 몸을 불 속에 던져 먹잇감으로 내준 미담이 있는가 하면, 옥토끼는 장생불로의 선약을 짓기 위해 방아질을 멈추지 않는다는 민담도 있다. 때로는 꾀보 노릇도 한다. 『별주부전』에 나온 토끼는 자라를 골려먹는다.

화가는 19세기 인물인 마군후다. 그는 사뭇 다른 이미지의 토끼를 그렸다. 그림 속 화제가 실마리다. 풀이해보자. '한낮에 삼족오와 마주보고 놀았으니/ 달에서 사냥개가 안들 무엇이 두려우랴.' 이게 무슨 말일까. 태양에 사는 삼족오는 다리가 셋인 까마귀다. 삼족오는 해의 상징이다. 토끼는 알다시피 달의 정령이다.

토끼는 해에서 양기를 받고 달에서 음기를 비춘다. 그 음양의 기운으로 토끼는 장수한다. 달 속의 토끼는 무병(無病)이라고 옛 문헌은 전한다. 마군후가 그린 토끼는 소곳한* 겁쟁이가 아니라 사냥개조차 우습게 보는 열쌘* 존재다. 그래선지 야생의 당당함이 풍기는 토끼다.

토끼눈은 밝아서 '명시(明視)'라 한다. 눈 똑바로 뜨면 더 잘 보인다. 산토끼 잡으려다 집토끼 놓친다지만 두 마리 토끼인들 못 잡으란 법이 있겠는가. 밝은 눈, 잽싼 다리!

소곳하다　조금 다소곳하다. '다소곳하다'는 온순한 마음으로 따르는 태도가 있다는 뜻.
열쌔다　행동이나 눈치가 매우 재빠르고 날쌔다.

연기 없이
타는 가슴

작자 미상
〈서생과 처녀〉
19세기
종이에 담채
37.3×25.1cm
국립중앙박물관

문살 사이로 등잔불이 얼비치는 단칸 누옥이다. 나어린 서생이 늦도록 책을 읽는다. 반듯한 정자관에 또렷한 이목구비, 서생의 낯빛이 야물다. 보름달이 떴는가, 마당은 쓴 듯이 번하고˚ 사립문 얽은 가닥이 훤하다. 잎 지고 헐벗은 나무를 보니 때는 늦가을이렷다.

어느 결에 찾아들었나. 치렁치렁한 낭자머리 처녀가 기둥에 숨어 책 읽는 소리 엿듣고 있다. 한 발을 주춧돌에 걸친 그녀는 행여 들킬세라 숨소리를 낮춘다. 이러구러 댓 식경이 넘어도 서생은 기척을 모른다. 야속한 마음에 살포시 여닫이를 잡았건만 왔단 낌새가 알려질까 부끄러운 그녀다. 발소리 숨소리 죽여도 차마 감추지 못하노니, 두방망이질하는 가슴과 수심 찬 얼굴이다.

정황이야 캐볼 바 없다. 처녀는 서생을 마음에 품은 지 오래다. 밤마다 고양이 걸음질로 다가가지만 서생은 돌아앉은 목석이다. 애절타, 상사병이 달리 오랴. 그 심사 헤아린 옛 노래꾼은 애저녁에* 읊었다. '사람이 사람 그려 사람 하나 죽게 되니/ 사람이 사람이면 설마 사람 죽게 하랴/ 사람아 사람 살려라, 사람 우선 살고 보자.' 서생아, 돌아보거라, 연기 나지 않고 타는 가슴 있다.

그림은 실박하다.* 혜원 신윤복의 붓질을 따라 그렸지만 혜원 그림은 아니다. 세련미가 뒤진다. 하여도 시골 처녀의 꾸밈새처럼 수더분해서 정답다. 서책 덮고 등불 끄고 서생이 잠들어야 저 처녀 돌아갈까. 돌아서며 구슬피 부른 노랫가락이 상금도* 들린다. '임 그린 상사몽이 귀뚜라미 넋이 되어/ 추야장 깊은 밤에 임의 방에 들었다가/ 날 잊고 깊이 든 잠 깨워볼까 하노라.'

번하다	어두운 가운데 밝은 빛이 비치어 조금 훤하다.
애저녁	애초
실박하다	수수하다.
상금(尙今)	지금까지. 또는 아직.

게걸음이
흉하다고?

김홍도

〈게와 갈대〉

18세기

종이에 담채

27.5×23.1cm

간송미술관

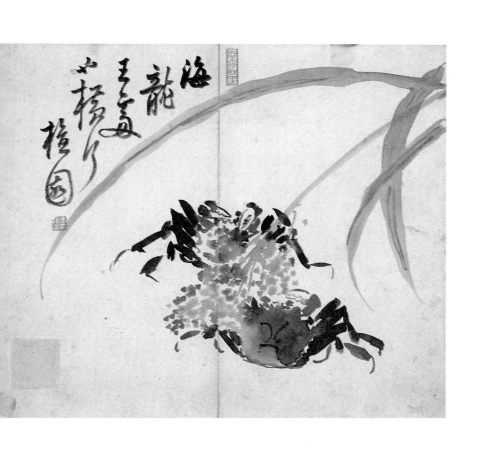

봄동이 언제 맛있느냐고 물었더니 시골사람 왈, "동백꽃 필 때지" 한다. 꽃게 철이 언제 냐고 미식가에게 물었더니, "모란꽃 피었다 질 무렵이 절정"이라고 한다. 이토록 맛있게 대답하는 이는 여간내기가 아니다. 동백꽃, 모란꽃의 붉은 아름다움이 곧장 혓바닥에 들어오니까.

단원 김홍도가 그린 게는 꽃게가 아니다. 갈대밭에 있으니 참게나 말똥게쯤 될까. 게 맛은 갈대 피는 철과 무관하다. 그럼, 게가 갈대꽃을 꽉 물고 있는 그림은 무슨 뜻일까. 갈대 '로(蘆)' 자는 말 전할 '려(臚)' 자와 발음이 비슷하다. '려' 자가 들어간 단어에 '여전(臚傳)'이 있는데, 이름이 불린 과거 급제자가 임금을 알현한다는 뜻이다. 게의 껍질은 '갑(甲)' 자라서 '일등'과 통한다.

풀이하자면, 장원급제해서 임금을 뵈라는 기원이 이 그림에 숨어 있다. 단원은 거기서 한술 더 뜬다. 그림에 써넣기를, '바다 용왕이 있는 곳에서도 옆걸음 친다'고 했다. 이 말이 무섭다. 게걸음은 옆걸음이다. 조정에 불려가더라도 "그럽죠, 그럽죠" 하지 말고 아닌 것은 아니라고 똑 부러지게 행세하란 주문이다. 게의 별명이 '횡행개사(橫行介士)'다. '옆걸음 치면서 기개 있는 선비'란 말이다.

모두 '예스'라고 할 때, 혼자 '노'라고 말하는 야무짐이 벼슬하는 자의 기개다. 게가 맛있는 철이 돌아온다. 관리들이여, 게살만 발라먹지 말고 게의 걸음걸이도 떠올릴지어다.

헤어진 여인의
뒷모습

신윤복

〈처네 쓴 여인〉

1805년

비단에 수묵 담채

29.6×31.4cm

국립중앙박물관

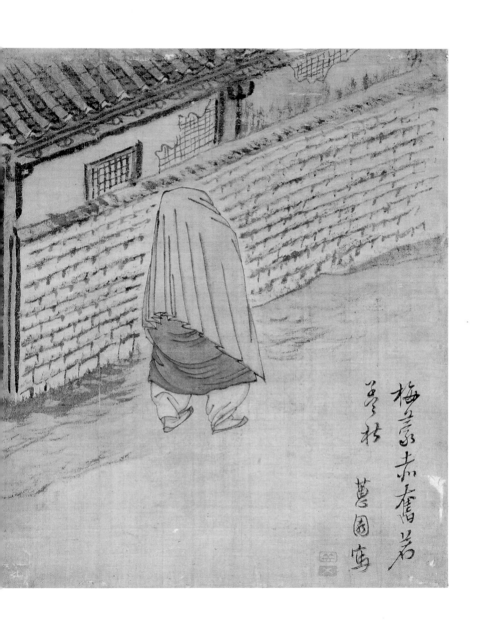

너덜너덜한 벽 해묵은 기와집. 담벼락 샛길로 여인이 걸어간다. 얼굴 보이지 않으려고 머리에 처네를* 썼다. 옥색 치마가 경둥해* 속바지 가 나왔다. 분홍신은 어여쁘고 작달막한 키, 펑퍼짐한 엉덩이는 수더 분하다. 요즘 여자의 몸매와 달리 나부죽한,* 천생 조선 아낙이다.

뒷모습여서일까, 어쩐지 처연한 느낌이다. 낙관에 그린 때가 적 혀 있다. '을축년 초가을에 혜원이 그리다.' 을축은 1805년이고, 혜 원은 신윤복의 호다. 도장에 새긴 글씨는 '입부(笠父)'다. 신윤복의 자(字)가 입부다. '삿갓 쓴 사내'가 '처네 쓴 여인'을 그린 셈이다. 그린 이도 그려진 이도 얼굴을 가리고 있으니 이 또한 공교롭다.

헤어져 돌아서는 이의 뒷모습은 하냥 시름겹다. 현대 시인 이형 기가 읊기를 '가야할 때가 언제인가를/ 분명히 알고 가는 이의/ 뒷모 습은 얼마나 아름다운가'라고 했지만, 그 아름다움은 차마 드러내지 못할 쓸쓸함의 반어다. 이별해본 남녀는 안다. 뒷모습에서 속울음이 터져 나온다. 얼굴이야 기어코 돌리지 않는다. 하물며 저 여인의 사 연은 가리개에 감춰져 있다.

석별의 길 아니라도 홀로 가는 길이 외롭다. 쓸쓸한 여인은 그러나 한편 사랑옵다.* 달래어 위로하고픈 마음이 난다. 처네에 숨긴 그녀 얼굴, 동글반반할까 초강초강할까.* 그림이라도 여인의 앞모습이 궁금타. 청나라 시인 진초남(陳楚南)은 못내 호기심을 품은 모양이다.

등 돌린 미인 난간에 기대네 美人背倚玉欄干

섭섭해라, 꽃다운 얼굴 안 보여 惆悵花容一見難

불러 봐도 돌아서지 않으니 幾度喚他他不轉

어리석게도 그림 뒤집어서 본다네 癡心欲掉畫圖看

— 「뒷모습 미인도에 부쳐(題背面美人圖)」

아서라 말자. 얼룩진 눈물자국 보이면 더욱 안타까우리.

처네 주로 서민 여자가 나들이를 할 때 머리에 쓰던 쓰개. 보통 자줏빛 천으로 만드는데, 1927년
 이능화(李能和)가 지은 『조선여속고(朝鮮女俗考)』를 보면 기녀들이 내외용으로 백양목 처네를
 착용하였다고 한다.

경둥하다 입은 옷이, 아랫도리나 속옷이 드러날 정도로 매우 짧다.

나부죽하다 작은 것이 좀 넓고 평평한 듯하다.

사랑옵다 생김새나 행동이 사랑을 느낄 정도로 귀엽다.

초강초강하다 얼굴 생김새가 갸름하고 살이 적다.

화가는
그림대로 사는가

최북

〈메추라기〉

18세기

종이에 담채

17.7×27.5cm

간송미술관

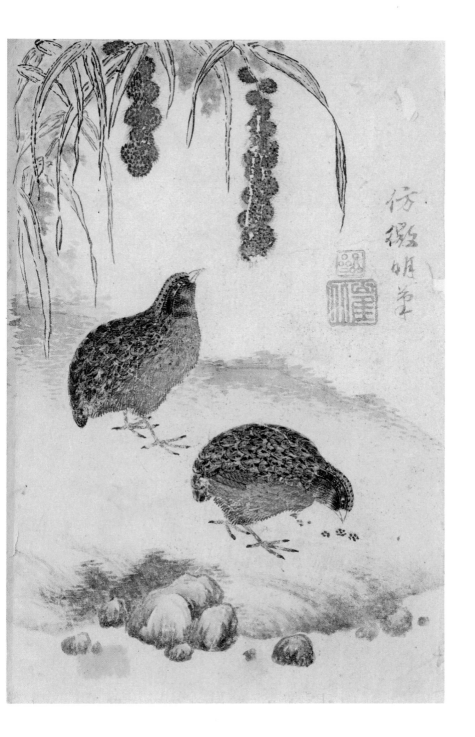

메추라기는 못생긴 새다. 작아도 앙증맞기는커녕 꽁지가 짧아 흉한 몸매다. 한자로 메추라기 '순(鶉)'은 '옷이 해지다'라는 뜻도 있다. 터럭이 얼룩덜룩한 꼴이 남루한 옷처럼 보인다. 메추라기는 또 정처 없이 돌아다닌다. 누더기 옷차림으로 떠도는 나그네와 닮았다.

메추라기 두 마리가 조 이삭 밑에서 거닌다. 한 마리는 촘촘한 이삭을 향해 고개를 쳐들었고, 한 마리는 땅에 떨어진 낟알을 부리로 쪼고 있다. 모처럼 먹을거리 푸진 곳을 찾아다닌 까닭인지 한결 통통하게 살이 오른 놈들이다. 조는 기장처럼 알곡이 작다. 하도 작아서 조와 기장은 가끔 '소득 없는 짓'에 비유된다. 『순자』에 이르기를 '예(禮)와 의(義)에 기대지 않고 시서(詩書)를 읽는 것은 창으로 기장을 찧는 것과 같다'고 했다.

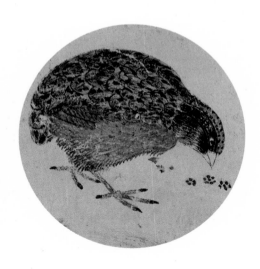

그래도 조는 어엿한 오곡이다. 조밥은 차지고 알을 톡톡 씹는 맛이 있다. 메추라기 구이도 별미다. 냉면 웃기로* 달걀 대신 메추리 알을 올리는 식당도 있다. 메추라기는 『성경』에 여러 번 등장한다. 애굽에서 나온 이스라엘 백성은 하나님이 내려주신 메추라기로 배고픔을 이겼다.

최북은 메추라기 그림에 으뜸인 화가다. 별명이 '최 메추라기'였다. 그림 속에 명나라 화가 문징명(文徵明)의 그림을 본 따서 그렸다는 글이 보이지만 그의 메추라기는 오롯이 조선풍이다. 다만 그의 삶이 쓸쓸했다. 애꾸눈에다 해진 옷을 입고 유리걸식을 일삼아 사람들은 그를 '거지 화가'로 조롱했다. 메추라기를 그리다 메추라기 꼴이 됐으니 최북에게 그림은 운명이었다.

웃기 떡, 포, 과일, 냉면 따위를 괸 위에 모양을 내기 위하여 얹는 재료.

벼슬 높아도
뜻은 낮추고

강세황
〈자화상〉
18세기
비단에 채색
51.4×88.7cm
국립중앙박물관

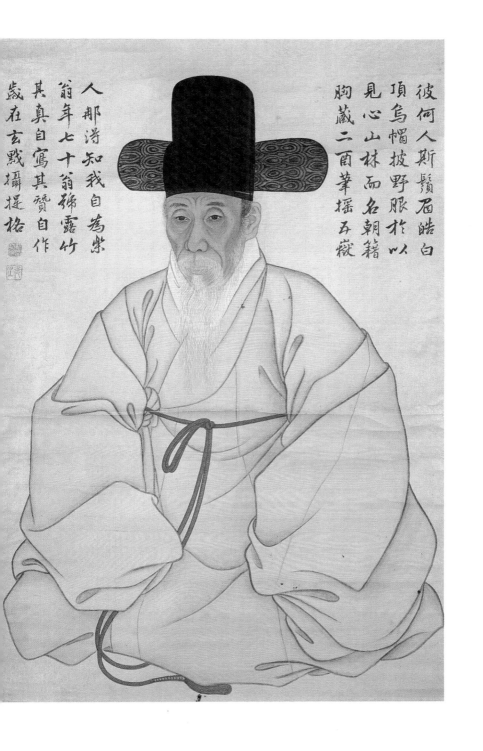

彼何人斯鬚眉皓白
頂烏帽披野服眼徒以
見心山林而名朝籍
胸藏二酉筆搖五嶽

人那得知我自為紫
翁年七十翁鬚竹
其真自寫其贊自作
歲在玄黓攝提格

멋쩍은 퀴즈 하나 내보자. 이 양반의 패션에서 어색한 걸 고른다면? 정답은 모자와 옷. 격에 안 어울리는 복색이다. 모자는 벼슬아치의 오사모인데 옷은 야인의 평복이다. 무인으로 치면 투구 쓰고 베잠방이˙ 걸친 꼴이다. 이 엉뚱한 차림새에 무슨 까닭이 있을까.

작품은 강세황의 자화상이다. 그는 제 모습을 그린 뒤 해명 삼아 그림 속에 글을 남겼다. '저 사람이 누군가. 수염과 눈썹이 새하얀데 머리에 오사모를 쓰고 옷은 야복을 입었네. 이로써 안다네, 마음은 산림에 있는데 이름이 조정에 올랐음을. 가슴에 온갖 책이 들어 있고 붓으로 오악을 흔들어도 남들이 어찌 알까, 나 혼자 즐길 따름이라네…'

지식과 경륜은 자족의 방편일 뿐, 벼슬길에 나아가도 마음은 온통 초야에 쏠려 있다는 고백이다. 강세황이 어떤 인물인가. 젖 냄새 날 때 시를 짓고 그림을 품평했으며 열 살 갓 넘겨 선비들의 과거 답안지에 훈수를 두었다는, 시쳇말로 '엄친아'였다. 병조참판과 한성판윤을 지냈으나 벼슬보다는 창작과 비평을 오가며 예림의˚ 총수로 군림한 이력이 더욱 빛났다.

　　일흔 나이에 그린 그의 자화상은 겉볼안이다.˚ 깊숙한 눈두덩에 배운 자의 사려가, 긴 인중과 다문 입술에 과묵한 성정이, 하관이 빠른 골상에 칼칼한 지성이 풍긴다. 그런 그도 출사(出仕)는 환갑이 넘어서 했다. 예부터 벼슬은 높이고 뜻은 낮추랬다. 높은 자리에 있을 때 포의˚ 시절을 잊지 말아야 한다. 벼슬은 모름지기 복어알과 같다. 잘못 먹으면 독이 된다. 젊은 나이에 고관(高官)이 됐다고 입맛 다실 일이 아니다.

베잠방이	베로 지은 짧은 남자용 홑바지.
예림(藝林)	예술가들의 사회를 아름답게 이르는 말. 예원(藝苑).
겉볼안	겉을 보면 속은 안 보아도 짐작할 수 있다는 말.
포의(布衣)	벼슬이 없는 선비를 비유적으로 이르는 말.

지고 넘어가야 할
나날들

권용정

〈등짐장수〉

19세기

비단에 담채

13.3×16.5cm

간송미술관

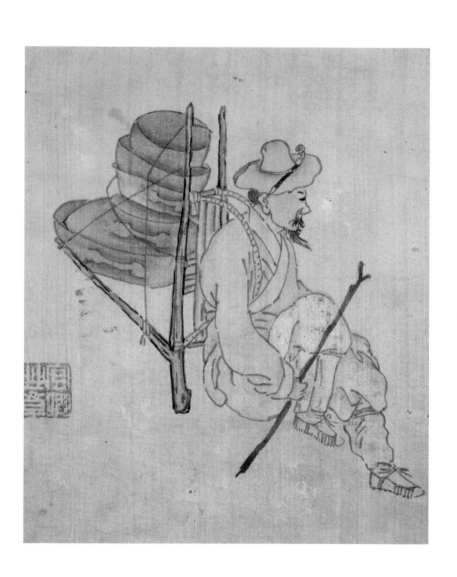

'보부상'은 봇짐장수와 등짐장수다. 둘 다 조선의 떠돌이 장사치다. 봇짐장수는 부피가 작은 비단·구리·수달피 등을 보자기에 싸서 다녔고, 등짐장수는 부피가 큰 어물·소금·토기 등을 지게에 지고 다녔다. 장 따라 부랑하는 그들은 대개 홀아비나 고아였다. 상민(常民) 축에 못 들어 멸시 받은 존재다.

그릇 파는 등짐장수가 잠시 다리쉬임한다. 왼다리를 주무르는 그의 표정이 피곤에 절었다. 짚신에 들메끈을 묶고 바짓가랑이에 행전을 쳤다. 먼 길을 앞둔 차림새다. 갈 길이 아득한 데 다리는 무거우니 패랭이에 꽂힌 담뱃대에 연초라도 쟁여 한 대 빨면 나아질까. 등에 진 짐이 어느덧 천근만근, 짧은 지게 목발에 의지하는 신세가 오늘따라 서럽고 야속하다.

지게에 동여맨 질그릇은 자배기와 소래기다.* 장독 뚜껑으로 쓰거나 물 퍼 담는 옹기들이다. 그릇 이름은 용도나 모양에 따라 갖가지다. 투가리, 옹배기, 방퉁이, 옴박지, 이남박, 맛탱이… 동네 아이 별명 부르듯이 불렀다. 반질반질한 오지그릇과* 달리 질그릇은 구울 때 솔가지 태우는 연기 그을음이 묻어 칙칙한 회색빛을 띤다. 등짐장수 행색이야 그보다 나을 게 없다.

고단한 이 사내의 쓸쓸한 옆모습은 19세기 화가 권용정이 그렸다. 수수한 필치에 외로움이 스며들었다. 오라는 데 없이 다리품만 부산했던 등짐장수지만 그래도 그네들이 부른 타령에는 익살이 넘친다. '옹기장사 옹기짐 지고 옹덩거리고 넘어간다~ 사발장사 사발짐 지고 올그락 달그락 넘어간다~.' 넘어가기 힘들어도 넘어야 하는 등짐장수의 날들이 여느 삶과 무에 다른가.

소래기 운두가 조금 높고 굽이 없는 접시 모양으로 생긴 넓은 질그릇. 독의 뚜껑이나 그릇으로 쓴다.
오지그릇 붉은 진흙으로 만들어 볕에 말리거나 약간 구운 다음, 오짓물을 입혀 다시 구운 그릇. 도기(陶器).

한 치 앞을
못 보다

이인문

〈어부지리〉

18세기

종이에 담채

26×22.6cm

선문대박물관

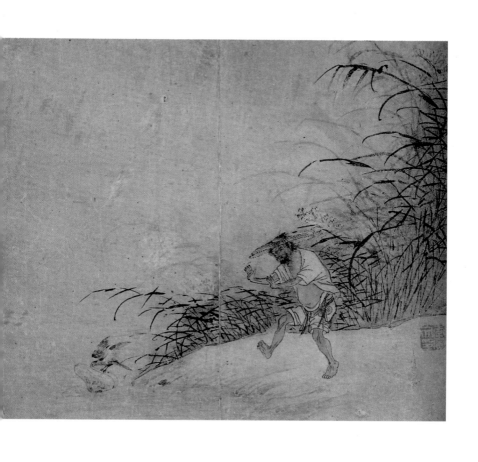

갈대 우거진 강가에서 조개와 새가 힘 겨루느라 쩔쩔맨다. 조개는 입을 앙다문 채 버티고 새는 물린 부리를 빼내려고 활개를 친다. 어부는 입이 함지박만큼 벌어졌다. 요것 봐라, 웬 횡재수냐, 돌 하나 안 던지고 두 마리 다 잡게 생겼다. 이쯤이면 알 만하다. 바로 '어부지리(漁父之利)' 그림이다.

어부지리는 『전국책』에 나오는 고사다. 전국시대, 조나라는 연나라를 칠 심산이었다. 연나라 세객(說客)이 조나라 왕을 찾아와 설득한다. '조개를 만난 도요새가 조갯살을 파먹으려고 쪼았다. 조개가 입을 다물자 새는 주둥이를 물렸다. 새는 비만 안 오면 너는 말라 죽는다고 고집했고, 조개는 입만 안 벌리면 너는 굶어죽는다고 버텼다. 그새 어부가 다가와 두 마리를 한꺼번에 챙겼다.'

조와 연이 싸우는 통에 힘 센 진나라가 어부처럼 득을 본다는 논리다. 흔히 '조개와 도요새의 다툼'으로 일컬어지는 얘기다. 그림이 익살스럽다. 텁석부리 사내 거동 좀 봐라. 머리에 헤진 갓양태를 쓰고 허리춤에 담뱃대와 쌈지를 찼다. 낚싯대 냉큼 내던지고 살금살금 맨발로 제겨디딘다.˚ 두 놈 가무릴˚ 욕심에 눈 홉뜬 채 팔을 벌렸다. 거니채지˚ 못한 조개와 새, 모지락스레 싸우다 끓는 물에 삶길 신세다.

그림은 화원 출신 이인문이 그렸다. 그는 김홍도와 연분이 깊다. 동갑내기에다 벼슬도 연풍현감을 나란히 지냈고, 기량까지 앞서거니 뒤서거니 한 친구 사이다. 주제를 강조하려고 나머지 화면을 훤히 비우고, 숨죽이며 다가가는 어부를 긴장감 있게 묘사한 솜씨가 어엿하다. 저 가리사니˚ 없는 미물이 딱하다. 변변찮기야 한 치 앞을 못 보는 인간도 마찬가지지만.

제겨디딘다 발끝으로 디디다.
가무리다 몰래 혼자 차지하거나 흔적도 없이 먹어 버리다.
거니채다 어떤 일의 상황이나 분위기를 짐작하여 눈치를 채다.
가리사니 사물을 분간하여 판단할 수 있는 지각(知覺).

긴 목숨은
구차한가

이인상

〈병든 국화(病菊)〉

18세기

종이에 수묵

14.5×28.5cm

국립중앙박물관

낙목한천(落木寒天)에 홀로 피는 꽃이 국화다. 서리가 그 꽃색을 지울 수 없고 삭풍이 그 꽃잎을 지게 할 수 없으니 국화는 버젓한 오상고절(傲霜孤節)이다. 오죽하면 남송의 문인 정사초(鄭思肖)가 국화 고집을 시로 읊었을까. '차라리 향기를 안고 가지 끝에서 죽을지언정/ 어찌 부는 북풍에 휩쓸려 꽃잎을 떨구겠는가.'

하지만 보라, 이 국화가 얼마나 가여운가를. 곰비임비˙ 놓인 바윗돌 앞에 국화는 힘에 벅찬 꼴로 서 있다. 모가지는 죄다 꺾이고 잎사귀는 모다 오그라들었다. 두 그루 구드러진˙ 가지는 곁에 노박이로˙ 선 대나무에 기대 버틸 따름이다. 쇠망하는 국화일러니 향기인들 고스란할까. 말라비틀어진 모습은 가엽다 못해 가슴이 다 아리다.

화면 귀퉁이에 사연이 있다. '남계(南溪)에서 겨울날 우연히 병든 국화를 그리다.' 팔팔한 국화 다 놔두고 굳이 시든 꽃을 그린 이는 누군가. 바로 지난해 탄생 3백주년을 맞은 화가 이인상이다. 그는 함양의 옛 이름인 사근도(沙斤道)에서 찰방* 자리를 관둘 무렵, 명품 국화인 조홍(鳥紅)을 심었다. 오래 자리를 비우고 돌아와 보니 국화는 잔향을 품은 채 애처로이 시들고 있었다.

이인상은 갱신* 못하는 국화를 옹호한다. 그는 바짝 마른 붓질로 사위어가는 국화를 그린 뒤 아는 이에게 편지로 알리기를 '목숨을 아끼려는 구실로 천성(天性)을 바꿔야 하는가'라고 했다. 국화는 살아남고자 욕심 부리지 않는다. 단명할지언정 절개를 저버리는 일이 없다. 이인상은 구차한 일상에 수그리는 세상을 꾸짖는 듯하다. 하여도 물음은 남는다. 강한 것이 오래 가는가, 오래 가는 것이 강한가.

곰비임비 물건이 거듭 쌓이거나 일이 계속 일어남을 나타내는 말.
구드러지다 마르거나 굳어서 뻣뻣하게 되다.
노박이 한곳에 붙박이로 있는 사람(충청도 사투리).
찰방(察訪) 조선 시대에 각 도의 역참 일을 맡아보던 종육품 외직(外職) 문관 벼슬. 공문서를 전달하거나 공무로 여행하는 사람의 편리를 도모하였다.
갱신 몸을 움직임.

겨울

견뎌내서 더 일찍 피다

굽거나 곧거나
소나무

이인상

〈설송도〉

18세기

종이에 수묵

52.4×117.2cm

국립중앙박물관

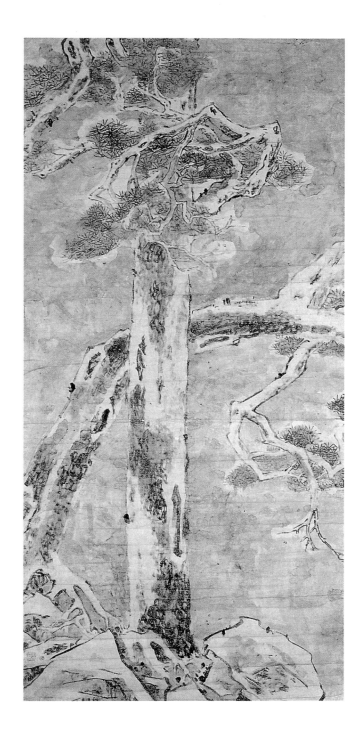

무리 가운데 있어도 혼자인 나무가 있으니, 백설이 만건곤할 제 독야
청청한 소나무다. 소나무는 아뜩한 절벽에 뿌리 내린다. 억척스럽다.
소나무는 검질긴* 바위쨤에서* 자란다. 거쿨지다.* 이 나무를 베어
종묘를 모시고, 경복궁을 짓고, 남대문을 세웠다. 아기가 태어나 금
줄을 치고, 장을 담가 항아리에 두른 것이 솔가지이며 임금의 관(棺)
이 된 것이 솔 둥치다. 소나무는 빈부가 나누어 쓰고 귀천이 더불어
아낀다. 그 끈기는 민초의 생김새요, 그 지조는 군자의 됨됨이다.

조선 후기 문인화가 이인상이 그린 〈설송도(雪松圖)〉를 보자. 어둑시근한* 겨울 땅거미에 소나무 두 그루가 눈을 오달지게* 뒤집어 썼다. 잔가지 번거롭지 않으니 노송임을 알겠다. 차고 시린 눈이 덮인들 늘푸른나무가 욕되겠는가.

기화요초(琪花瑤草) 만발할 때 소나무의 상록은 시답잖지만 헐벗고 얼어붙는 세한이 오면 소나무의 기색이 옹골지다. 앞에 꼿꼿한 나무는 치솟는다. 뒤에 휘우듬한* 나무는 앙버틴다. '그림자는 꼴을 따른다(如影隨形)'고 했던가. 솟고 버티는 자태가 곧 소나무의 성품일진대, 가혹한 이 겨울을 견뎌내라고 가르친다. 무엇을 바라고 견디란 말인가. 굽거나 곧은 모양에서 까닭을 찾는다. 굽은 나무는 선산을 지키고 곧은 나무는 대들보를 꿈꾼다.

검질기다	지독하게 질기다.
짬	다른 물건끼리 서로 맞붙은 틈.
거쿨지다	몸집이 크고 말이나 행동이 시원시원하다.
어둑시근하다	무엇을 똑똑히 가려볼 수 없을 만큼 어느 정도 어둑하다.
오달지다	허수한 데가 없이 야물거나 실속이 있다.
휘우듬하다	좀 휘어 있는 듯하다.

털갈이는
표범처럼

김홍도
〈표피도(豹皮圖)〉
19세기
종이에 담채
67×109cm
평양 조선미술박물관

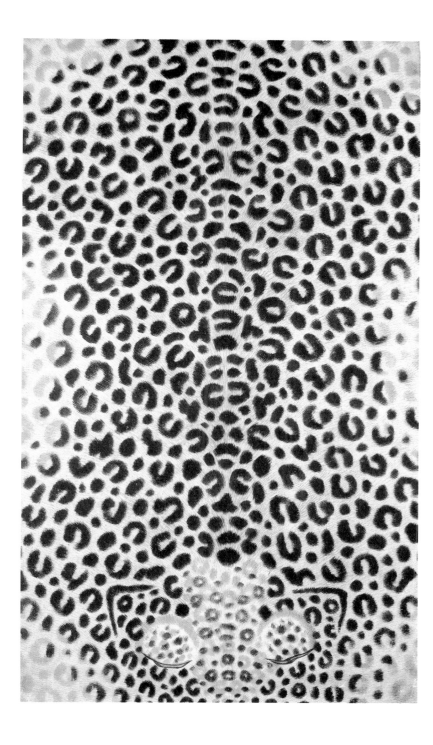

니은 디귿 이응 그리고 이 아 으…. 한글 자모를 뒤섞어놓은 듯한 그림. 도대체 무엇인가. 돋보기를 대고 보면 자세하다. 자모 사이사이에 잔털이 촘촘하다. 아랫부분에 마주보는 기역 자는 눈썹이고, 밑에 둥그스럼한 부분은 눈자위다.

맞다, 표범이다. 표범이긴 한데 껍질 그림이다. 단원 김홍도의 이 그림 참 대단하다. 평양 조선미술박물관이 소장한 북한의 국보다. 터럭 한 올 한 올 다 그리려고 만 번이 넘는 잔 붓질을 했다. 미켈란젤로는 시스티나 성당의 보꾹* 그림을 그리다 등이 활처럼 굽었다. 짐작컨대 단원은 눈알이 빠질 지경이었을 테다.

그 고역을 치르며 표범 가죽을 구태여 그린 이유가 뭘까. 가죽은 한자로 '혁(革)'이다. '혁'은 또 고치고 바꾼다는 뜻이다. 표범은 철따라 털갈이한다. 무늬가 크고 뚜렷해진다. '군자표변(君子豹變)'이란 말이 여기서 나왔다. 군자는 표범이 털갈이하듯 선명하게 변한다. 선비인들 다르랴. 사흘만 안 봐도 눈 비비고 볼 상대로 바뀐다. 그것이 '괄목상대(刮目相對)'다.

새해가 되면 다들 마음먹이를 다시 한다. 해도 군자나 선비가 못 되는 이는 '작심삼일'이다. 단원은 오종종한* 인간을 꾸짖는다. 인두겁을* 써도 표범 가죽 쓴 듯 행세하라.

보꾹 지붕의 안쪽, 곧 더그매의 천장.

오종종하다 잘고 둥근 물건이 한데 모여 있어 빽빽하다.

인두겁 행실이나 바탕은 사람답지 못하고 겉으로만 갖춘 사람의 형상.

못난 돌이
믿음직하다

所貴神
勝何求
形似呂
贈同好
俾傍硯
几
　黃山
　自題

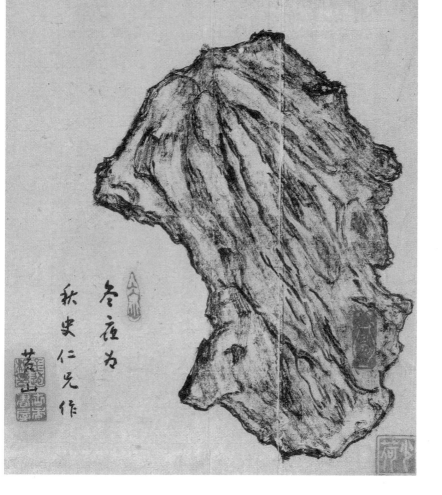

冬莊為
秋史仁先作

선비와 시인이 만났다. 마당에 괴석(怪石)이 놓였고 나무에 참새가 앉았다. 선비가 입을 뗀다. "돌은 좋구나. 말을 안 해도 되니까." 시인이 응수한다. "참새는 고맙구나. 적막을 깨뜨려 주니까." 말은 내뱉을수록 탈, 참새는 짹짹댈수록 흥이다. 고수들의 대거리가* 어금지금하다.*

　돌은 웅어리진 단단함과 오래가는 믿음성이 덕목이다. 게다가 침묵한다. 근신하는 선비의 벗이 되기에 족하다. 지금 보이는 돌은 할머니 뱃가죽처럼 주름투성이다. 울퉁불퉁하기는 굴 껍질 같고, 위는 넓고 아래가 좁아서 기우뚱하다. 생긴 꼴이 괴상해서 '괴석'이다. 산이나 동물 형상, 아니면 꽃무늬마냥 유별난 수석도 많은데 굳이 못난이 돌을 그린 까닭이 뭔가.

그림에 사연이 적혀 있다. '정신이 뛰어나서 귀한데 하필 모양 닮은 것을 찾겠는가. 함께 좋아할 듯해서 보내니 벼루 놓인 곳에 두게나.' 흙은 바스러지고 나무는 흰다. 돌은 생김새가 안 바뀐다. 하지만 쪼고 갈고 다듬는 수석 애호가도 있다. 이리되면 교언영색(巧言令色)이다. 돌의 미쁨은 '성형수술' 하지 않는 데 있다. 모름지기 돌의 마음을 새길 일이다.

그린 이는 순조 때 병조판서를 지낸 황산 김유근이다. 그림 밑에 '겨울 밤 추사 자네를 위해 그렸네'라고 썼다. 황산이 친구인 추사 김정희에게 선물했다. 친교를 담은 돌 하나가 설 앞두고 돌리는 굴비 두름보다 미덥다.

대거리 서로 상대의 행동이나 말에 응하여 행동이나 말을 주고 받음.
어금지금하다 서로 엇비슷하여 정도나 수준에 큰 차이가 없다.

봉황을
붙잡아 두려면

이방운

〈봉황과 해돋이〉

18세기

종이에 수묵

127×60cm

간송미술관

넘실대는 파도 위로 흩어지는 구름, 하늘을 붉게 물들이는 해돋이, 오래된 가지에 주렁주렁한 복숭아, 날개를 퍼덕거리며 우짖는 봉황…. 묵은 때 씻고 복된 꿈 얻는 설날 아침, 저 멀리 18세기에서 날아온 '연하장'이 온 누리를 상서로운 기운으로 채운다.

보낸 이는 조선 후기 화가 이방운. 그는 덕담을 보탠다. '빛살이 천만 리에 뻗치니/ 황금빛 햇무리가 솟구치네.' 그림은 동세(動勢)가 뚜렷하다. 소재마다 희망에 차 꿈틀거린다. 간소한 붓질과 조촐한 색감으로 문기˚ 짙은 그림을 그려온 이방운이 모처럼 생심을˚ 냈는지, 여백 하나 없는 짜임새로 완미한 정경을 뽐낸다.

이 그림은 곰살맞은 이야기를 품었다. 저 복숭아는 희귀한 반도(蟠桃)다. 꽃피는 데 삼천 년, 열매 맺는 데 삼천 년, 익는 데 삼천 년, 합쳐서 구천 년이 돼야 맛볼 수 있는 선식(仙食)이다. 모쪼록 오래 살아야 한다. 봉황은 새 가운데 으뜸이다. 봉황은 부리로 곤충을 쪼지 않고 살아 있는 풀을 밟지 않는다. 대나무 순을 먹고 감로수를 마시며 오동나무에 앉는다. 웬일로 복숭아나무에 앉은 그림을 보는 우리, 올해 운수대통이다.

봉황은 성인이 태어나거나 도리와 명분이 바로선 나라에만 깃든다. 해 돋는 동해에 오래 머물게 하려면 나라는 잘 다스리고 사람은 앞가림 잘해야 한다.

문기(文氣)　　문장의 기운.

생심(生心)　　어떤 일을 하려고 마음을 먹음.

서 있기만 해도
'짱'

작가 미상

〈백학도(白鶴圖)〉

17세기

종이에 담채

86×167.5cm

삼성미술관 리움

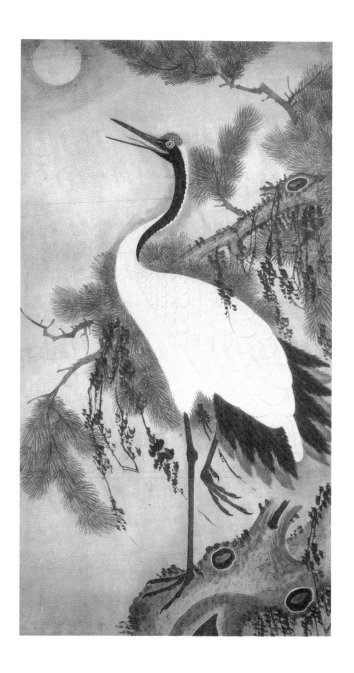

머리에 붉은 띠를 두른 단정학(丹頂鶴), 참 늘씬하다. 보름달이 둥두렷이˙ 떠오르자 혓바닥 굴리며 한 곡조 뽑는다. 자태는 얼마나 고혹적인가. 부리에서 꼬리에 이르는 몸체가 아찔한 S라인이다. 한 발은 똑바로 딛고 한 발은 들어 살짝 굽힌 저 포즈, 요즘 모델의 '캣 워크(cat walk)' 저리 가라다.

천 년 사는 학이 백년 사는 소나무에 앉았다. 학은 일품이요, 소나무는 정월이란 뜻을 지녔으니 얼추 이 그림 그린 날은 정월 대보름이렷다. 오래 살면서 고고한 품성 잃지 말라는 기원이 담긴 서상도(瑞祥圖)인데,˙ 황새나 백로와 달리 학은 소나무에 오르는 법이 없어 실경(實景)은 아니다. 옛 그림은 뜻에 따라 꿰맞춘 짜깁기가 많다.

짝짓기를 앞둔 학은 몸짓이 요란해진다. 머리를 위 아래로 흔들고 빙빙 돌면서 활개를 친다. 그 우아한 사위를 본 따 학춤을 만들었을 터. 허나 대대로 학은 선비와 유자(儒者)의 본보기였다. 오죽하면 선비가 입는 옷을 학의 깃털로 지었다 해서 '학창의(鶴氅衣)'라 불렀을까. 그런 선비가 채신머리없이˚ 덩실 춤을 춘다? 아무래도 모양 같잖다.

당나라 시인 백거이(白居易)가 「학」이란 시에서 지적했다. '누가 너더러 춤 잘 춘다 했나/ 고요히 서 있는 것보다 못한데.' 학의 다리가 길다고 잘라서 안 되지만 학의 날개가 크다고 춤판에 부를 건가. 그냥 서 있어도 학은 본새가 난다. 너무 요염하게 그린 게 흠이지만.

둥두렷이 둥그스럼하게 솟아 뚜렷하다.

서상도 복되고 길한 일이 일어날 조짐을 그린 그림.

채신머리 '처신'을 속되게 이르는 말.

저 매는
잊지 않으리

정홍래

〈바다의 매〉

18세기

비단에 채색

63.3×116.5cm

간송미술관

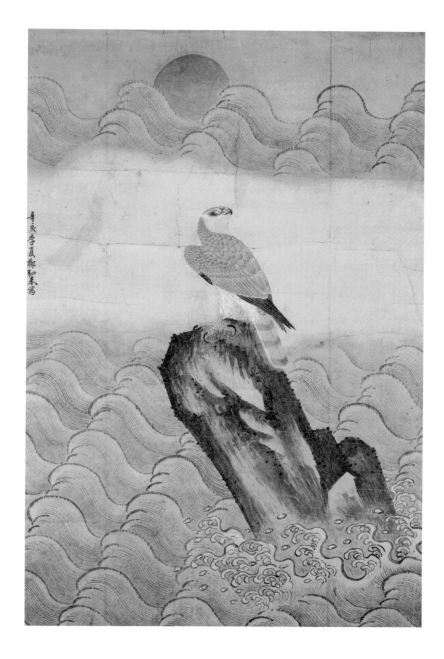

원 세조 쿠빌라이는 매사냥을 즐겼다. 사냥 길에 7만 명을 동원했다고 마르코 폴로가 증언했다. 그 호들갑에 고려 왕조가 시달렸다. 원나라에 사냥 매인 해동청(海東靑)을 바치려고 온 산야를 뒤졌다. 조선의 매사냥도 성했다. 나라님이 화원들에게 전국의 매를 그리게 했다는 기록이 보인다.

조선 후기 화원인 정홍래는 매 그림에 능란했다. 그는 우뚝한 바위에 앉은 바다의 매를 여러 점 그려 조정에 올렸다. 놓치는* 물보라 위로 댕댕한* 바위 솟구쳤는데, 열보라* 한 마리가 고개를 외로 꼰 채 응시한다. 깃을 펼치면 구름 낀 하늘이 가깝고, 눈을 굴리면 참새가 사라진다는 그 매다. 앙다문 부리와 부둥킨 발톱이 냉갈령이라* 이글거리는 해가 무색하다.

그림의 배경이 어딜까. 다들 동해 일출을 그렸다고 말한다. 그런가. 조선의 매는 해안 절벽에 둥지를 트는 텃새다. 옛 기록을 보면, 해주목(牧)과 백령진(鎭)에 서식하는 매를 으뜸으로 쳤다. '흰 깃털의 섬'이 백령도다. 백령도의 매! 서쪽 바다를 물들이는 비장한 일몰, 들끓으며 뒤척이는 너울성 파도, 용맹 담대한 기상을 자랑하는 매…. 이 매가 누구의 화신인가.

서해의 군인은 말이 없는데 백령도 앞바다가 통곡한다. 홀연히 날아든 매. 못다 핀 임들의 꿈을 저 매인들 차마 잊겠는가.

놀치다	큰 물결이 사납게 일어나다. 놀하다.
댕댕하다	누를 수 없을 정도로 굳고 단단하다.
열보라	흰빛을 띤 보라매.
냉갈령	몹시 매정하고 쌀쌀한 태도.

센 놈과
가여운 놈

작가 미상
〈꿩 잡는 매〉
18세기
비단에 채색
23.5×25cm
국립중앙박물관

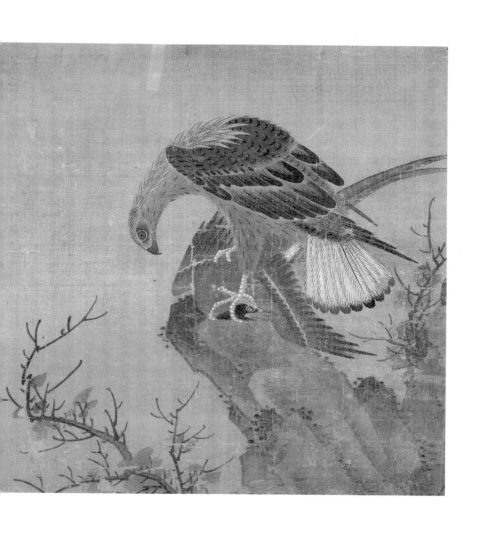

매의 사냥 솜씨는 놀랍다. 온몸이 무기다. 매서운 눈은 높은 곳에서 넓은 지역의 먹잇감을 꿰뚫어 본다. 날카로운 부리는 뼈를 단숨에 으스러뜨리고 억센 발톱은 숨통을 단박에 끊어버린다. 게다가 급강하하는 속도가 쏜살같다.

꿩 잡는 게 매다. 매의 본분이 꿩 사냥에 달렸다는 말이다. 꿩 못 잡는 매는 만사 황이다. '꿩 떨어진 매'는 아무 짝에 쓸모없는 물건을 가리키고, '꿩 놓친 매'는 다 된 일에 코 빠트리는 꼴을 이른다. 꿩은 어떤가. '꿩, 꿩' 운다고 해서 꿩이 된 이 새는 먹을거리로 회자된다. 오죽 맛있으면 '꿩 구워 먹은 자리'는 나고 든 흔적이 없고, '꿩 구워 먹은 소식'은 오리무중이겠는가.

지금, 꿩 한 마리가 매에 낚였다. 목숨이 눈 깜박할 사이에 오갈 판이다. 매는 먹이 신세가 된 꿩을 바위로 밀어붙였다. 매의 위엄찬 모습이 보란 듯이 늠름하다. 목덜미 깃이 곤추 섰고, 막 접은 날개가 어깨놀이에서 꿈틀거린다. 흰 비늘로 덮인 매 발톱이 으스스한데, 한 발은 지그시 먹을* 파고들고 다른 발은 버둥거리는 등짝을 찍어 누른다.

절체절명의 순간을 그렸지만 꿩은 기이할 정도로 어여쁘다. 목구멍 사이로 캑캑 숨넘어가는 소리 들리는데, 붉은 부리와 옥색 깃털을 어쩌자고 저리 아름답게 그려놓았는가. 작가는 매의 용맹과 꿩의 연민, 어느 쪽을 편들지 묻나 보다.

먹 목의 앞쪽.

견뎌내서
더 일찍 피다

조중묵
〈눈 온 날〉
19세기
비단에 수묵
21.3×28.9cm
개인 소장

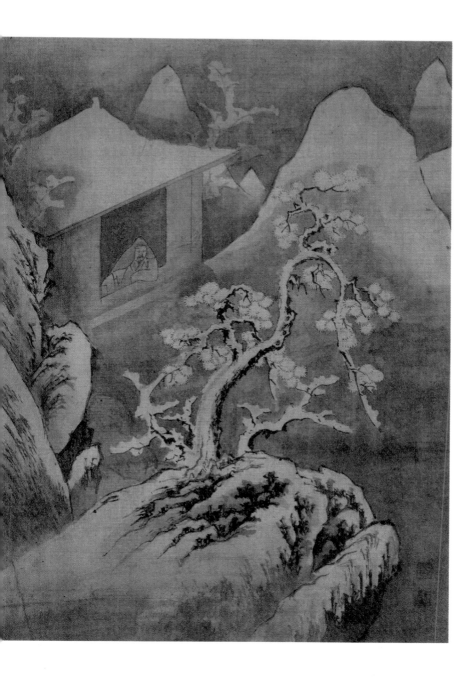

첫눈이 오면 소설이다. 추위 속에도 볕이 남아 소설은 '소춘(小春)'이라 불린다. '작은 봄'은 봄이 아니라 '희망'일 테다. 북풍한설이 제 철아닌 목숨붙이를 쓸어가도 목숨은 철 철의 기억이 남아 뒷날을 도모한다. 희망은 더러 기억에서 움튼다.

산중에 폭설이 왔다. 오뚝한 산봉우리가 흰 고깔을 썼다. 서고 앉은 바위 형체는 또렷한데, 길은 끊겨 뵈지 않는다. 복건 차림의 선비가 방안에서 팔을 괴고 밖을 내다본다. 어스레한 저녁기운에 봐도 희끄무레한 나무 몇 그루가 멋들어지게 휘었다.

키 큰 쪽은 소나무다. 솔잎에 눈꽃이 피어 가시 돋은 밤 같다. 철모르고 푸른 게 아니라 철 아랑곳없이 푸른 게 소나무다. 소나무는 철을 이긴다. 하여 설송의 기특함은 세한의 상징이다. 그 곁에 나지막이 팔 벌리고 선 두 그루는 무슨 나무인가. 되물을 것 없이 매화나무다. 선비 집 마당에 쾌다리적은˚고욤나무를 심겠는가. 하얀 살결 옥 같은 얼굴의 매화라야 넘을은 소나무와 짝이 된다.

그림 속의 매화는 아직 꽃소식이 없다. 가지마다 옴팍 눈을 뒤집어 쓴 저 매화는 꽃 피지 않은 설중매다. 매화는 늦겨울을 지나 기지개를 켜고 이른 봄이 와야 잇바디를 보인다. 문인 김안국(金安國)이 그랬던가, 꽃이 없다고 운치를 보지 못하면 꽃 사랑하면서도 꽃 모르는 사람이라고. 차가운 눈 속에서 매화는 뜨겁다. 개화를 예비하며 용 써서 견딘다. 견뎌서 이른 꽃핌을 이루기에 매화는 복사꽃과 봄을 다투지 않는다.

조선 말기의 화원 조중묵이 그렸다. 작지만 갖출 것 다 갖춘, 소복해서 사랑스런 가작이다.

괘다리적다　　멋없고 거칠다.

온 정성 다해
섬기건만

事死思惟盡孝聖門嘉譽屬賢人

한후방

〈자로부미〉

18세기

종이에 채색(그림 크기)

29.8×38cm

삼성미술관 리움

子路負米

子路姓仲名由孔子弟子事親至孝家貧食
藜藿之食為親負米於百里之外親歿之後
南遊於楚從車百乘積粟萬鍾累茵而坐列
鼎而食乃歎曰雖欲食藜藿之食為親負米
不可得也孔子聞之曰由也可謂生事盡力
死事盡思者也　家貧藜藿僅能充負米供

자로는 공자의 제자다. 그는 명아주잎과 콩잎으로 끼니를 때웠다. 쌀이 생기면 백 리 먼 길을 걸어 부모를 찾았다. 따스운 밥을 지어 바라지했다. 그는 부모를 여읜 뒤에 부귀를 얻었다. 백 대의 수레와 만 섬의 곡식이 따랐다. 진수성찬 앞에서 그는 탄식했다. "쌀을 지고 가 부모를 뵈려 해도 할 수가 없구나."

자로의 고사를 묘사한 18세기 화원 한후방의 그림이다. 쌀짐을 지고 들어서는 이가 자로다. 노부모가 방안에서 아들을 반긴다. 밥 안 먹어도 배부른 표정이다. 음식 이바지보다 갸륵한 것이 치성(致誠)이다. 공자는 자로의 효행을 듣고 말했다. "살아 계실 때는 힘으로 모셨고 돌아가신 뒤는 마음으로 섬겼도다."

자로가 쌀을 진 이야기는 지극한 공양의 본보기다. 선비화가 윤제홍도 이 고사를 그림으로 그렸다. 하지만 사연이 좀 다르다. 양식이 떨어진 조카가 윤제홍을 찾아왔다. 그는 기가 막혔다. 쌀뒤주가 빈 지 오래였다. 그는 대신 그림을 그려주었다. 흰 눈 가득 쌓인 산골 집으로 젊은이가 등에 쌀을 지고 찾아가는 풍경이었다. 그는 자로의 얘기를 조카에게 들려주며 위로했다. "비록 가난해도 자로처럼 학문에 힘쓰면 좋은 날이 올 게다." 그림을 받은 조카는 윤제홍을 부둥켜안고 울었다.

쌀 대신 그림으로 시장기를 달랠 순 없지만 숙질(叔姪) 사이에 오간 가난한 온정은 가슴 저린다. '자로부미(子路負米)', 곧 '자로가 쌀을 지다'라는 제목이 붙은 이 그림은 색감이 눈에 확 든다. 정조가 친람(親覽)했던 화첩에 들어 있다. 자로는 말했다. "달리는 말을 문틈으로 보듯이 부모는 가시는구나."

보이는 대로
봐도 되나

정선
〈솟구치는 물고기〉
18세기
종이에 수묵 담채
20×31cm
고려대박물관

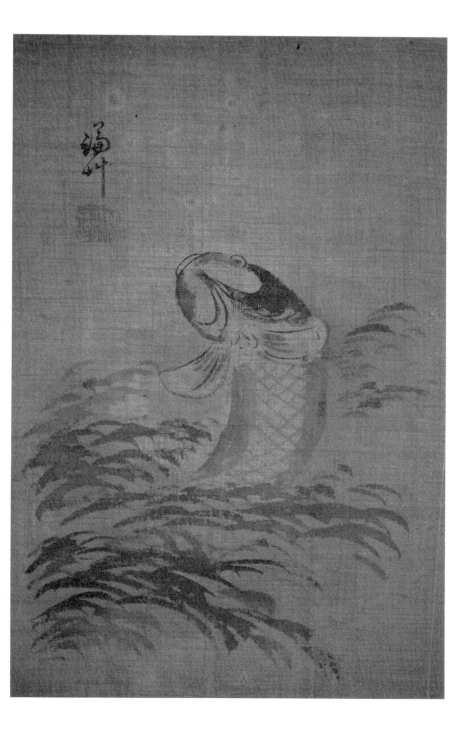

중국 황하에 용문이라는 여울목이 있다. 물살이 드세 물고기가 거슬러 오르기 힘든 곳이다. 하여 용문을 통과하는 잉어는 용이 된다고 믿었다. 이게 '어변성룡(魚變成龍)'의 전설이자 '등용문(登龍門)'의 고사다. 우리 민화에 용으로 변신하는 잉어 그림이 꽤 많다. 높은 벼슬에 오르기를 바라는 길상도(吉祥圖)였다.

고기 한 마리가 물보라를 일으키며 펄쩍 뛰어오른다. 씨알이 탱탱하고 힘이 센 놈이다. 등짝을 돌려 아가미와 비늘이 보이는데, 아마 잉어일 성 싶다. 물 위로 몸통이 반 남짓 솟아올랐다. 머리 부분은 짙고 단단하게, 배 쪽은 옅고 부드럽게 그렸다. 겸재 정선이 재미삼아 붓을 놀렸다. 기운 찬 동세가 드러나 자그마해도 크게 보이는 작품이다.

물고기 '어(魚)'는 나머지 '여(餘)'와 중국어 발음이 같다. 물고기는 여유를 상징한다. 세 마리를 그리면 '삼여(三餘)'란 뜻이다. 책 읽을 시간이 없다는 건 핑계다. 세 가지 여유만 있으면 충분하다. 곧 하루의 나머지인 밤, 일년의 나머지인 겨울, 맑은 날의 나머지인 흐린 날, 이 삼여는 독서하기에 알맞다고 했다.

중국에선 물고기를 왕의 신민으로 여겼다. 그래서 낚시 기술은 통치술과 통한다. 서투른 낚시질이 백성을 괴롭힌다. 한 마리를 그렸으니 장원급제를 빈 모양인데, 두 마리를 그리면 무엇이 될까. 한 쌍의 물고기는 합일, 그 중에서도 성적인 환희에 비유된다. 하여 겸재가 그린 이 잉어가 마치 양물처럼 보인다고 한 이도 있었다. 보이는 대로 본다더니 보는 눈이 요상하다. 그리 봐서 그런가. 어이구, 그 놈 참 잘생기기는 했다.

누리 가득
새 날 새 빛

새해에 보고픈 그림이다. 오른쪽 산등성이 너머로 붉게 떠오르는 아침 해, 멀리와 가까이 중중첩첩한 연봉에 뾰족한 수목과 훤칠한 소나무, 위쪽은 대궐처럼 으리으리하고 고래 등처럼 솟은 전각, 아래쪽은 야트막히 자리 잡은 고즈넉한 민가, 그리고 대문 밖으로 해맞이하러 나온 다정한 할아버지와 손자….

조선 중기 화원 유성업의 작품은 서기가 감돌고 희망이 넘친다. 살아가는 아름다움이 누리에 가득해 가슴이 벅찬 그림이다. 한마디로, 세상을 그렸으되 세상에 보기 힘든 풍경이라고 할까. 소망은 멀수록 간절하고 향수는 가까울수록 애타니, 화가는 닿을 수 없는 이상향을 펼쳐놓고 그리움을 달랜다.

해가 떠야 해(年)가 바뀐다. 새날의 해는 첫 아침을 연다. 그 기백은 여느 날과 다르다. 송 태조 조광윤(趙匡胤)은 원단의 해를 느껍게* 노래한다.

처음 떠오른 해는 빛이 눈부셔 太陽初出光赫赫

이 산 저 산에 불을 붙이고 千山萬山如火發

둥글고 재빠르게 하늘로 솟구쳐 一輪頃刻上天衢

뭇별과 조각달 모조리 쫓아버리네 逐退群星與殘月

　　　　　　　　　　　　　—「새날을 노래하다(詠初日)」

　해와 달과 별이 '삼광(三光)'인데, 달과 별은 어둠을 거느리고 해
는 어둠을 물리친다.

　해 돋는 동해로 새해 인파가 어김없이 몰린다. 미망을 떨치고
희망을 좇으려는 염원이다. 새해는 무얼 일깨우는가. 저 먼 춘추시대
부터 내려온 이야기다. 제후가 맹인에게 묻는다. "일흔 나이에 배우
는 것은 늦은가?" 맹인이 답한다. "어려서 배우는 것은 떠오르는 햇
빛과 같고, 커서 배우는 것은 한낮의 햇빛과 같다. 그대는 촛불이라
도 켜라. 빛이 있으니 어둠 속을 가는 것에 비기랴." 해가 뜬다. 더욱
이 가장 빛나는 새 해다.

느껍다　　　어떤 느낌이 북받쳐서 벅차다.

눈 오면
생각나는 사람

윤두서

〈나뭇짐〉

17세기

비단에 수묵

17×24cm

간송미술관

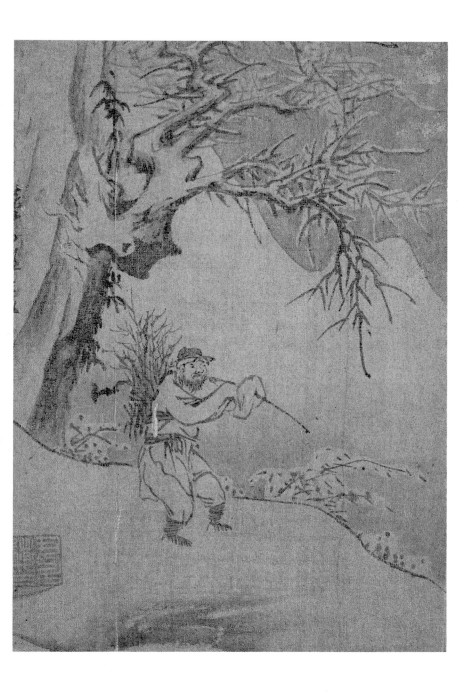

멜대가˚ 휠 정도로 나뭇짐을 진 텁수룩한 사내가 비탈길을 내려온다. 먼 산과 나뭇가지가 간밤에 내린 폭설로 하얗다. 눈이 그쳐도 산바람은 차갑다. 사내는 실눈을 뜨고 입을 꾹 다물었다. 짚신에 감발을 친 아랫도리가 엉거주춤한 기마자세다. 털벙거지 눌러쓰고 시린 손을 소매에 감춘 채 미끄러질 세라, 내딛는 발이 조심스럽다.

눈 펄펄 내리면 아이와 강아지가 신난다. 그렇다고 모두 눈을 좋아하는 건 아니다. 어느 늙은 시인은 눈 오는 날 방을 나서지 않는다고 했다. 눈처럼 하얀 수염이 부끄러워서란다. 이건 좀 심한 낭만적 엄살이다. 대신 당나라 시인 나은(羅隱)은 헐벗은 사람을 걱정한다.

눈 오자 풍년 들 징조라 하네	盡道豊年瑞
풍년 들면 다들 좋아지는가	豊年事若何
장안에 가난한 사람 많은데	長安有貧者
좋다 해도 말 지나치면 안 되지	爲瑞不宜多

—「눈(雪)」

눈보라가 몰아치면 굶주린 사람은 살기 힘들다. 아무리 하얘도 눈이 쌀밥이 되겠는가. 먼 길 떠난 자식도 마찬가지다. 눈발 날리면 고향 추위가 걱정된다. 조선 문인 이안눌(李安訥)은 집에 보낼 편지에 고된 타향살이를 적다가 백발의 부모가 생각나 주춤한다. 그의 시 한 구절은 콧등이 시큰해지는 효심을 보인다.

집에 보낼 편지에 고됨 말하려 해도 　　　　欲作家書說苦辛

흰머리 어버이 근심하실까 저어하여 　　　　恐敎愁殺白頭親

깊은 산 쌓인 눈, 천 길이나 되는데 　　　　陰山積雪深千丈

올 겨울은 봄보다 따뜻하다고 말씀 드리네 　　却報今冬暖似春

—「집에 보낼 편지(寄家書)」

공재 윤두서의 그림이다. 그는 소박한 민초들의 고단한 삶을 따스한 눈빛으로 바라본 화가다. 간략한 필선과 맞춤한 구도에 나무꾼의 힘겨운 일과가 잘 나타나 있다. 입춘이 오면 저 사내도 땔나무를 팔아 설날에 복조리를 사고 문간에 춘방(春榜)을 붙였으리라. 나무꾼아, 견디자구나, 겨울눈 덧정 없어도* 봄눈은 녹기 마련이니.

멜대　　　물건을 양쪽 끝에 달아서 어깨에 메는 데 쓰는 긴 나무나 대.
덧정　　　끌리는 마음. 주로 '덧정 없다'고 쓰인다.

다복함이
깃드는 집안

김홍도

〈자리 짜기〉

18세기

종이에 담채

22.7×27cm

국립중앙박물관

'가장'이란 말에 덮인 봉건적 권위는 요즘 시대에 도리질 당해도 그 본색은 수고와 희생이 앞서기에 경건하다. '장'은 높고 크고 넉넉하다 는 의미를 아우른다. 글자꼴도 심상찮다. 수염과 머리카락이 넘실한[*] 노인이 지팡이를 짚고 있는 모양이 '장(長)'이다. 가장은 가족의 안녕 과 행복을 보듬는 긴 세월의 울타리다.

든든한 가장을 둔 가정의 모습은 단원 김홍도의 그림 〈자리 짜 기〉에 여실하다. 방건을 쓴 남편은 손이 곱고 얼굴선이 부드럽다. 단 정한 자태로 짐작하건대 문자속이 든 사족(士族)일시 분명하다. 그가 가사를 거드는 이유는 집안이 한미하고, 문약(文弱)한 탓에 힘 나가 는 바깥일을 못하기 때문이다. 애써 열중하는 표정이 그래서 미덥다.

옛사람들은 부들이나 갈대, 귀리나 왕디* 따위를 베어 햇볕에 말리고 꼬아서 자리를 만들었다. 얕은 자리틀 앞에서 남편은 걷어붙인 손으로 곱돌 추를 부지런히 넘긴다. 수십 줄이 넘는 자리 하나 만드는 데 한 나절이 짧다. 아내는 고치에서 실을 뽑기 위해 물레질 한다. 다가올 철에 맞는 가족의 옷을 준비하기에 바쁘다. 두 손 섬마섬마* 놀리는 티가 설지 않다.

남편과 아내의 일 꾸밈새는 평화롭기 그지없다. 부부는 가사 분담이 몸에 익었다. 믿음직스럽기는 아들이다. 등을 돌린 채 글 읽기에 빠져들던 아들은 집안의 들보다. 꼬챙이를 쥐고 글자 하나하나를 짚어가며 음송하는 저 더벅머리도 장차 입신하게 되면 부모를 떠받드는 가장이 될 것이다. 양친이 곤고한 날들을 보내며 어이 처신했는지, 그는 지켜보았다. 머즌일* 마다 않고, 혼잣손* 다잡는* 윗대와 아랫대, 다복한 집안의 본보기가 무릇 이러하리라.

넘실하다	물결 따위가 부드럽게 가볍게 움직이다.
왕디	매자기(사초과의 여러해살이풀. 논이나 늪 같은 습지에서 1.5미터 정도 높이로 자라는데 세모진 줄기가 곧게 서며 광택이 난다)의 옛말.
섬마섬마	따로 따로.
머즌일	궂은 일
혼잣손	혼자서만 일을 하거나 살림을 꾸려 나가는 처지.
다잡다	엄하게 단속을 하거나 통제하다.

꽃노래는
아직 멀구나

권돈인

〈세한도〉

19세기

종이에 수묵

101×27.2cm(그림 크기)

국립중앙박물관

1월은 '맹춘(孟春)'이고 2월은 '화견월(花見月)'이랬다. 해 바뀌자마자 봄바람과 꽃노래라니, 호시절을 기다리는 마음이 이토록 성급하다. 그래서일까, 송나라 장거(張渠)는 수선스런 봄 타령을 슬그머니 타박하는 시를 지었다.

강가의 풀은 무슨 일로 푸르며	岸草不知緣底綠
산에 피는 꽃은 누굴 위해 붉은가	山花試問爲誰紅
조물주는 오로지 입을 다무는데	元造本來惟寂寞
해마다 요란하기는 봄바람이라네	年年多事是春風

―「봄을 읊다(春吟)」

봄이 거볍게* 오겠는가. 봄꽃은 겨울을 견딘 자에게 베푸는 은전이다. 꽃 지고 잎 시드는 삼동의 추위 속에서 귀하기는 상록이다. 늘 푸른 소나무와 잣나무를 보며 혹독한 세월을 참는다. 옛 화가가 세한도(歲寒圖)를 그리는 이유도 그것이다. 꽃이 시답잖아서가 아니라 경망스런 대춘부(待春賦)를 경계해서다.

158×27.2cm(글과 그림 전체 크기)

조선 후기에 삼정승을 고루 지낸 이재 권돈인은 추사 김정희와 절친한 사이다. 두 사람 다 '세한도'를 남겼다. 추사는 마른 붓질을 좋아했고, 이재는 짙은 먹을 즐겼다. 이재는 이 그림 옆에 '세한삼우를 그려 시적 정취를 채웠다'고 썼다. '삼우(三友)'는 곧 소나무, 대나무, 매화다. 모진 세월을 꿋꿋이 넘기는 세 벗이다. 그럼에도 소나무 한 그루와 잣나무 두 그루에 수북한 대나무와 우뚝한 바위만 보일 뿐, 매화는 찾아봐도 안 보인다.

매화는 어디에 숨겼을까. 뒷날 이 그림을 본 추사는 "그림의 뜻이 이와 같으니 형태의 닮음을 넘어섰구나"라며 거들었다. 모양이 아니라 뜻이 중요하다는 얘기다. 하여도 매화를 뺀 이유는 여전히 궁금하다. 견뎌야 할 날이 길다. 매화는 봄을 서둘러 알린다. 덩달아 시부적대는˚ 꽃놀이 패거리가 못마땅해서 그랬을까.

거법다 홀가분하고 경쾌하다.
시부적대다 별로 힘들이지 않고 계속 거법게 행동하다. 시부적거리다.

한겨울에
핀 봄소식

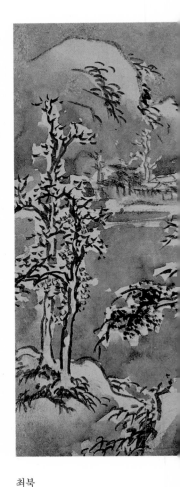

최북
〈차가운 강 낚시질〉
18세기
종이에 담채
38.8×25.8cm
개인 소장

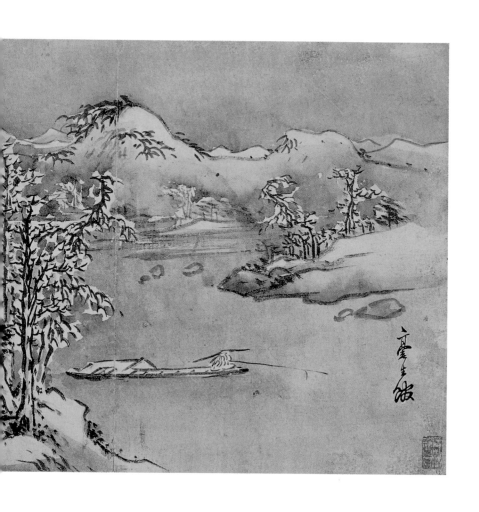

장안에서 쫓겨난 당나라 시인 유종원(柳宗元)은 좌천의 낙담을 시로 곱씹었다. 낯설고 물 선 타관, 마음 둘 곳 없으매 진종일 외로움이 죄어쳤다.* 그의 오언시 「강설(江雪)」은 한가한 서경(敍景)이 아니다.

산이란 산, 새 한 마리 날지 않고	千山鳥飛絶,
길이란 길, 사람 자취마저 끊겼는데	萬徑人蹤滅
외로운 배, 삿갓과 도롱이 쓴 늙은이	孤舟蓑笠翁
홀로 낚시질, 차디찬 강에 눈만 내리고	獨釣寒江雪

원시의 운은 절묘하다. '절(絶)' '멸(滅)' '설(雪)'이 압운이다. 입밖으로 소리 내보라. 잇소리 '리을'의 뒤끝이 적막강산으로 번진다. 산, 길, 강은 인정머리가 없고, 버림받은 시인의 하소는* 메아리가 없다. 회한에 차 낚싯대 드리운들 세월 말고 무엇이 낚이랴.

최북은 조선 화단의 반항아다. 힘센 이가 그를 푸대접했다. 그는 유종원의 심회를 그림으로 옮긴다. 눈 내린 외딴 강마을, 맵짠 추위에 나는 새도 지나는 사람도 가뭇없다.* 큰 삿갓에 띠옷* 걸친 사내가 오도카니 낚시질한다. 세상은 오롯이 적멸인데, 조각배 탄 저 사내 무엇을 기다려 요지부동인가.

다시 보니 솟은 나무가 점점이 푸르고 붉은 기운을 내뿜는다. 북풍한설에 이파리와 꽃이라니, 어림 반푼어치가 안 될 소리다. 봄은 '무통분만'하지 않는다. 아, 알겠다. 봄이 조산(早産)을 꿈꾸는구나. 조리돌림* 당한 인재를 다독이려 이른 소식 전하는구나.

죄어치다 바싹 죄어서 몰아치다.

하소 '하소연'의 준말.

가뭇없다 흔적조차 없다.

띠옷 길게 뻗어 늘어진 식물의 줄기 등을 꼬아 만든 옷. 비옷으로 쓰임.

조리돌림 형벌의 일종. 체벌은 없지만 고의로 망신을 주어 수치심을 느끼게 하는 행위.

겨울 283

살자고 삼키다
붙잡히고

허련

〈쏘가리〉

19세기

종이에 수묵

25×23cm

개인 소장

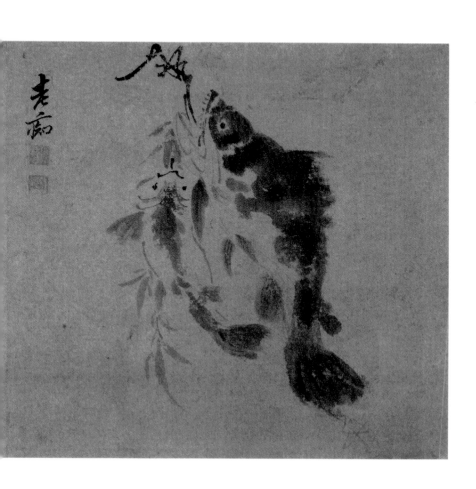

물고기 두 마리가 꿰미에 묶여 있다. 아가리를 벌린 놈은 등에 얼룩이 있고 살이 올랐다. 곁의 새끼도 덩치만 작지 닮은꼴이다. 둘 다 쏘가리다. 매운탕거리로 으뜸인 쏘가리는 먹성 좋고 오동통해 별명이 '물(水)돼지'다. 그림조차 먹음직스럽다.

쏘가리는 왜 그릴까. 모양이 아니라 이름 때문에 그린다. 한자로 '궐어(鱖魚)'가 쏘가리다. 이름에 '궐'이 들어가서 대궐의 '궐(闕)'자가 이내 떠오른다. 쏘가리를 그리면 입궐하라는 얘기다. 임금이 계시는 대궐에서 벼슬아치가 되는 것, 그게 쏘가리 그림의 속뜻이다. 이 그림처럼 쏘가리를 묶어놓으면 어떻게 될까? 벼슬을 꽉 잡아두라는 신신당부다.

여기까지는 다 좋다. 두 마리를 그린 게 탈이다. 대궐이 두 개가 돼버렸다. 그렇다면 임금도 둘이라는 말 아닌가. 그림 뜻을 따라가자면 자칫 모반죄로 목이 날아갈지도 모를 판이다. 그린 이는 조선 말기의 허련이다. 추사의 제자인 그는 영특하고 충직했다. 모르지는 않았을 테다. 다만 시대가 그림의 가욋뜻까지 꼬치꼬치 따지지 않던 때라 그냥 넘어갔다.

필치는 능숙하다. 붓놀림에서 형태를 간략히 잡아낸 감각이 넘친다. 모반 따위는 제쳐두자. 볼작시면, 입이 꿰인 쏘가리가 처량하다. 저것이 무슨 꼴인가. 벼슬하는 자의 빼도 박도 못하는 신세 아닌가. 놀고먹는 벼슬 없고 주워 먹는 봉급 없다. 밥을 벌어먹는 자의 운명이 미끼를 삼킨 쏘가리와 저토록 닮았다.

소설가 김훈이 일찌감치 썼다. '모든 밥에는 낚싯바늘이 들어 있다. 밥을 삼킬 때 우리는 낚싯바늘을 함께 삼킨다.' 아, 사는 게 낚이는 거로고.

한 가닥
설중매를 찾아서

작자 미상
⟨파교 건너 매화 찾기⟩
16세기
비단에 채색
72×129cm
일본 야마토문화관

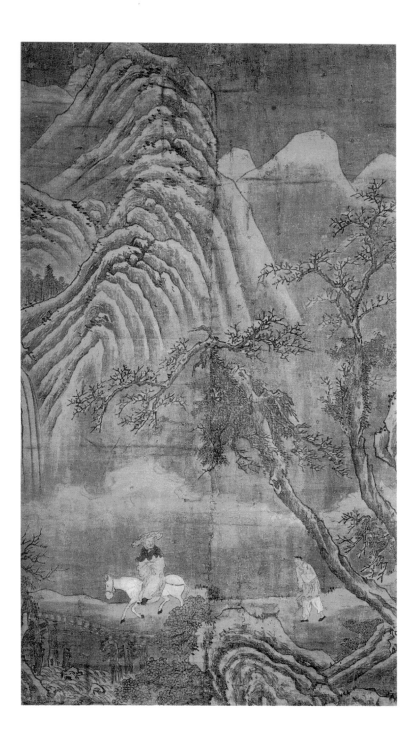

입춘이 코앞이면, 내 코가 석자다. 매화 암향이® 그리워 연신 벌름거린다. 성급하기는 저 노인도 한가지다. 하얀 나귀를 탄 노인은 챙 넓은 모자에 귀마개를 싸매고 털가죽을 망토처럼 걸쳤다. 입성으로 보건대 날은 차다. 아지랑이는커녕 샛바람조차® 먼데 시방 매화 찾으러 간단다. 우물에서 숭늉 내놓으라는 꼴이다.

노인은 당나라의 전원시인 맹호연(孟浩然)이다. 진사시에 낙방하자 댓걸음에® 낙향한 그는 세상잡사에 등을 돌렸다. 삭막함이 제 분수라고 여겨 고향집 사립문을 잠갔다. 그러고도 셀® 성품이었다. 그는 읊었다. '마주봐도 허튼 소리 안 한다네/ 뽕과 삼나무 키우는 얘기 뿐.' 그에게 도 좀이 쑤시는 날이 있었다. 바로 입춘! 책력에 나오는 절기는 늘 성마르건만® 입춘이 춘삼월이라도 되는 양 그는 행장을 꾸린다.

그는 장안의 동쪽 '파교'라는 다리를 건너 눈 덮인 산을 나귀 귀가 얼어붙도록 헤맨다. 외가지 설중매라도 뵙자는 염원이다. 옛 문인의 탐매(探梅)는 깔축없이* 탐애(貪愛)다. 그 욕심 아무도 못 말린다. 그러한들 따르는 종이 무슨 죈가. 노인은 마지못한 종에게 눈총을 보낸다. 가여울 손 그는 홑적삼에 밑 짧은 바지차림이다. 깁신을* 신어도 발목은 시리다. 찬 목덜미로 자꾸 손이 간다. "매화는 무슨 얼어 죽을 매화라고…" 푸념 소리 들린다. 이 아이는 모른다. 빙설 속에 핀 한 가닥 매화는 춘풍에 날리는 복사꽃 만 점과 바꿀 수 없는 것을.

암향(暗香)　　그윽이 풍기는 향기. 흔히 매화의 향기를 이른다.

샛바람　　뱃사람들의 은어로, 동풍(봄바람)을 이르는 말.

댓걸음　　일이나 때를 당하여 서슴지 않고 당장. 댓바람.

세다　　'어울리다'의 경기도 방언.

성마르다　　참을성이 없고 성질이 조급하다.

깔축없다　　조금도 모자라거나 버릴 것이 없다.

깁신　　비단 따위 천으로 만든 신발.

화가 소개

강세황 姜世晃 1712~1791	조선 후기의 문인·화가·평론가. 호는 첨재(添齋)·표암(豹菴)·표옹(豹翁)·노죽(露竹)· 산향재(山響齋). 당대의 유명한 화가였던 김홍도·신위 등도 그의 제자들이다. 시·서·화의 삼절로 불렸으며, 식견과 안목이 뛰어난 사대부 화가였다. 화단에서 '예원의 총수'로 한국적인 남종문인화풍을 정착시키는 데 공헌하였다. 주요 작품으로 〈첨재화보〉, 〈벽오청서도〉, 〈표현연화첩〉, 〈송도기행첩〉, 〈임왕서첩〉 등이 있다.
권돈인 權敦仁 1783~1859	조선 후기 헌종 때의 문신. 자는 경희(景羲), 호는 과지초당노인(瓜地草堂老人)·이재(彝齋). 우의정, 좌의정, 영의정을 지냈다. 철종 때 경의군을 추존하고, 위패를 영녕전으로 옮길 때, 헌종을 먼저 모시도록 주장해 파직, 유배되어 죽었다. 뒤에 신원되었다. 대표작으로 〈세한도〉, 〈행서대련〉, 〈추사영실〉 등이 있다.
권용정 權用正 1801~?	조선 후기의 문인화가. 호는 소유(小游). 부사를 지내고, 즐겨 그림을 그렸다. 『근역서화징(槿域書畵徵)』에서 오세창(吳世昌)은 그를 "산수를 잘 그렸으며, 화법은 필력이 굳세고 건장하며 맑고 깨끗하다"고 평하였으나 남아 있는 작품이 거의 없어 정확한 평을 내리기는 어렵다. 유작으로 간송미술관에 소장된 풍속화 〈보부상〉이 있다.
김두량 金斗樑 1696~1763	조선 후기의 화가. 호는 남리(南里)·운천(芸泉). 산수·인물·풍속에 능하였고 신장(神將) 그림에도 뛰어났다. 전통적인 북종화법을 따르면서도 남종화법과 서양화법을 수용했다. 주요 작품으로 〈월야산수도〉, 〈춘하도리원호흥도〉, 〈월하계류도〉, 〈고사몽룡도〉, 〈목우도〉, 〈맹견도〉 등이 있다.
김득신 金得臣 1754~1822	조선 후기의 화가. 호는 긍재(兢齋). 풍속화가로 널리 알려졌으나, 풍속화 이외에 도석인물을 비롯하여 산수·영모(翎毛) 등도 잘 그렸다. 김홍도의 영향을 많이 받았으며, 특히 풍속화는 그 경향이 두드러진다. 주요 작품에는 〈파적도〉, 〈귀우도〉, 〈귀시도〉, 〈오동폐월도〉, 〈신선도〉 등이 있다.
김유근 金逌根 1785~1840	조선 후기의 문신. 호는 황산(黃山). 순조 때 이조참판·대사헌·병조판서 등을 역임하였다. 글씨 ·그림·시 모두 뛰어났으며, 특히 바위 그림을 잘 그렸다. 주요 작품으로 그림 〈괴석도〉, 〈연산도〉, 글씨 〈청성묘중수비문〉 등이 있다.

김홍도	조선 후기의 화가. 호는 단원(檀園)·단구(丹邱)·서호(西湖)·고면거사(高眠居士)·
金弘道	첩취옹(輒醉翁). 산수화·인물화·신선화·불화·풍속화에 모두 능했고, 특히 산수화와
1745~1806?	풍속화에 새로운 경지를 개척했다. 기법도 서양에서 들어온 새로운 사조를 과감히 시도했는데
	색채의 농담과 명암으로써 깊고 얕음과 원근감을 나타낸, 이른바 훈염기법(暈染技法)이
	그것이다. 주요 작품으로 〈소림명월도〉, 〈신선도병풍〉, 〈쌍치도〉, 〈무이귀도도〉, 〈낭구도〉,
	〈군선도병〉, 〈선동취적도〉, 〈풍속화첩〉, 〈마상청앵도〉 등이 있다.

김후신	조선 후기의 화가. 호는 이재(彝齋). 정묘한 필치와 사생적인 착색밀화(着色密畵)로 구도와
金厚臣	착상이 독특했고 산수·화초·영모 등에 뛰어났다. 주요 작품으로 〈노추저야압도〉,
생몰 미상	〈우적파진도〉, 〈의수사적도〉, 〈사후악검도〉, 〈양수투항도〉, 〈산수도〉 등이 있다.

남계우	조선 후기의 화가. 호는 일호(一濠). 나비 그림을 잘 그려 '남호접(南胡蝶)'으로 불렸다. 나비와
南啓宇	조화를 이루는 각종 화초를 그리며 매우 부드럽고 섬세한 사생적 화풍을 나타냈다. 주요
1811~1890	작품에는 〈화접도대련〉, 〈추초군접도〉, 〈격선도〉, 〈군접도〉 등이 있다.

마군후	조선 후기의 화가. 호는 양촌(陽村). 19세기에 활약한 화가로 인물과 영모를 잘 그려 화필이
馬君厚	선경에 이르렀다고 하나 생애와 행적 등은 알려져 있지 않다. 주요 작품으로 〈수하승려도〉,
생몰 미상	〈묘도〉, 〈쌍토도〉와 1851년 봄에 그린 것으로 추정되는 〈촌녀채종도〉 등이 전하는데, 모두
	묘사력이 뛰어나고 필치가 세심한 작품이다.

박제가	조선 후기의 실학자. 호는 초정(楚亭)·정유(貞蕤)·위항도인(葦杭道人). 출생에서부터 신분적
朴齊家	차별을 받았으나, 일찍부터 시·서·화로 명성을 얻었다. 박지원의 문하에서 실학을 연구했다.
1750~1805	1778년 사은사(謝恩使) 채제공(蔡濟恭)의 수행원으로 청나라에 가서 이조원(李調元)·
	반정균(潘庭筠) 등에게 신학문을 배웠으며 귀국하여 『북학의』를 저술하여 청나라 문물을
	수용할 것을 강조한 북학파를 형성했다. 정조의 특명으로 규장각 검서관(檢書官)이 되어 많은
	서적을 편찬했다. 글씨와 그림에도 조예가 깊었다. 주요 작품으로 〈대련 글씨〉, 〈목우도〉,
	〈어락도〉, 〈야치도〉 등이 있다.

변상벽	조선 후기의 화가. 호는 화재(和齋). 숙종 때 화원을 거쳐 현감을 지냈다. 고양이를 잘 그린다고
卞相璧,	해서 변고양이[卞猫]라는 별명이 있었으며, 영모·초상화에도 뛰어나 국수(國手)라는 칭호를
생몰 미상	받았다. 주요 작품에는 〈추자도〉, 〈묘작도〉, 〈춘일포충도〉, 〈군학도〉, 〈계자도〉 등이 있다.

신윤복	조선 후기의 풍속화가. 호는 혜원(蕙園). 김홍도·김득신과 더불어 조선 3대 풍속화가로
申潤福	지칭된다. 그는 풍속화뿐 아니라 남종화풍의 산수와 영모 등에도 뛰어난 직업화가로서
1758~1815 이후	남녀 사이의 은은한 정을 잘 묘사한 풍속도를 많이 그렸다. 속화(俗畵)를 즐겨 그려
	도화서에서 쫓겨난 것으로 전해지며, 그의 부친 신한평(申漢枰)과 조부는 화원이었으나 그가
	화원이었는지는 불분명하다. 주요 작품으로 〈혜원전신첩〉, 〈미인도〉, 〈탄금〉 등이 있다.

심사정	조선 후기의 화가. 호는 현재(玄齋). 정선의 문하에서 그림을 공부하였고 뒤에 중국 남화와
沈師正	북화를 자습, 새로운 화풍을 이루고 김홍도와 함께 조선 후기의 대표적인 화가가 되었다. 화훼
1707~1769	·초충을 비롯, 영모와 산수에도 뛰어났다. 주요 작품으로 〈강상야박도〉, 〈하경산수도〉 등이
	있다.

양기성	조선 후기의 화가. 만호를 지낸 양우표(梁宇標)의 아들로 태어났다. 시조작가이자 매화 그림을
梁箕星	잘 그렸던 주의식(朱義植)의 외종손이다. 그림에 뛰어나 도화서에 들어갔으며, 도화서의
생몰 미상	관직인 사과를 지냈다. 1733년 박동보(朴東普)·함세휘(咸世輝) 등과 함께 영조 어진 제작에
	참여하였고, 1735년에는 박동보·장득만 등과 함께 세조 어진 제작에 참여하였다. 주요
	작품으로 윤두서의 도석인물화풍의 영향을 받은 〈사자나한도〉가 전한다.

양기훈	조선 후기의 화가. 호는 석연·패상어인·석연노어. 1883년 전권대신 민영익(閔泳翊)을 따라
楊基薰	미국에 갔을 때 그린 〈미국풍속화첩〉이 전한다. 묵매(墨梅)와 묵란(墨蘭)·영모 등을 잘
1843~?	그렸으며 특히 노안(蘆雁)을 많이 그렸다. 주요 작품으로 〈일출도〉, 〈매화도〉, 〈매죽도〉,
	〈송학도〉, 〈군안도〉 등이 있다.

오명현	조선 후기의 화가. 평양 출신으로 호가 기곡(箕谷)이라는 것 말고 출신이나 생애, 교우 관계, 작품
吳命顯	활동 등 알려진 것이 거의 없다시피 하다. 그의 세속화에는 현장 사생의 묘사 기법에 조영석의
17세기 말~?	영향이, 배경 처리에는 조선 중기의 산수화풍과 남종 화풍이 함께 녹아 있어 풍속화의 양식적
	발전에서 중요한 위치에 놓인다. 대표작으로 〈지게꾼〉, 〈점괘도〉, 〈소나무에 기댄 노인〉 등이
	전한다.

유성업	조선 중기의 화원. 도화서 사과를 지냈으며, 1617년 정사 오윤겸(吳允謙), 부사 박재(朴榟),
柳成業	종사관 이경직(李景稷) 등 통신사 일행과 함께 일본에 다녀왔다. 1627년 이징(李澄)·
생몰 미상	김명국(金明國) 등과 함께 소현세자와 세자빈 강씨의 결혼행사 장면인 〈소현세자
	가례반차도〉의 제작에 참여하였다. 전하는 작품이 드물어 화풍상의 특징은 알려지지 않는다.

윤두서 尹斗緒 1668~1715	조선 후기의 선비 화가. 호는 공재(恭齋). 시·서·화에 두루 능했고, 유학에도 밝았다. 특히 인물화와 말을 잘 그렸다. 주요 작품으로는 〈자화상〉, 〈나물 캐는 아낙네〉, 〈밭가는 농부〉, 〈짚신 삼는 사람〉〈해남윤씨가전고화첩〉을 비롯하여, 〈노승도〉, 〈출렵도〉, 〈백마도〉, 〈우마도권〉, 〈심산지록도〉 등이 있다.
윤제홍 尹濟弘 1764~?	조선 후기의 선비 화가. 호는 학산(鶴山)·찬하(餐霞). 대사간을 지냈다. 조선 후기 문인화풍의 한 계보를 파악하는 데 중요한 의미를 지닌다. 특히 지두화에 능하여 여러 폭의 지두화첩을 남겼다. 주요 작품으로 〈고사도〉, 〈모루관폭도〉, 〈산수인물도〉 등이 전한다.
이방운 李昉運 1761~?	조선 후기의 화가. 호는 기야(箕野)·심재(心齋)·순재(淳齋)·순옹(淳翁)·기로(箕老)·심옹(心翁)·심로(心老) 등. 그림 외에 거문고도 잘 탔으며, 시문에도 능했던 것으로 알려져 있다. 산수화와 인물화를 잘 그렸는데 특히 고사나 고시를 소재로 다룬 것들이 많다. 거의 모든 작품이 남종화법을 바탕으로 하여 담백한 분위기를 잘 살렸다. 주요 작품으로 〈청계도인도〉, 〈망천심경도〉 등이 있다.
이유신 李維新 생몰 미상	조선 후기의 화가. 호는 석당(石塘). 남아 있는 작품들은 대부분 산수화다. 물기 머금은 윤필로 다루어진 간결한 형태와 밝고 투명하게 선염된 고운 담채가 돋보이며 조선 말기에 대두되는 이색적 화풍과 상통된다는 점에서 눈길을 끈다. 주요 작품으로 〈운산도〉, 〈추경산수도〉 등이 있다.
이인문 李寅文 1745~1821	조선 후기의 화가. 호는 유춘(有春)·고송유수관도인(古松流水館道人)·자연옹(紫煙翁). 산수를 비롯하여 도석인물·영모 등 다방면에 걸쳐 뛰어난 재능을 발휘하였는데, 화풍은 남종화와 북종화 등 각 체의 화법을 혼합한 특유의 화풍을 보였다. 김홍도와 기량이나 격조 면에서 쌍벽을 이루었던 화가로 조선 후기의 회화 발전에 크게 이바지하였다. 주요 작품으로 〈강산무진도〉, 〈송하담소도〉, 〈송계한담도〉, 〈하경산수도〉, 〈누각아집도〉 등이 있다.
이인상 李麟祥 1710~1760	조선 후기의 서화가. 호는 능호(凌壺)·보산자(寶山子). 시·서·화에 능해 삼절이라 불렸다. 그림에는 산수, 글씨에는 전서·주서에 뛰어났으며, 인장도 잘 새겼다. 저서에 『능호집』이 있으며, 주요 작품으로 〈설송도〉, 〈노송도〉, 〈산수도〉, 〈송하관폭도〉 등이 있다.

이재관 李在寬 1783~1837	조선 후기의 화가. 호는 소당(小塘). 구름·초목·새 등을 잘 그렸고, 초상화에도 능해 영흥부 선원전(永興府璿源殿)에 있던 태조의 어진이 도적에 의해 훼손되자 이를 복원하는데 참여하였다. 전통적인 수법을 계승하면서 독자적인 남종화의 세계를 수립한 화가이다. 주요 작품으로 〈송하인물도〉, 〈약산초상〉, 〈선인도〉, 〈전가독서도〉 등이 있다.
이정 李霆 1541~1622	조선 중기의 화가. 호는 탄은(灘隱). 세종의 현손으로 석양정(石陽正)에 봉해졌다가 뒤에 석양군(石陽君)으로 승격되었다. 시·서·화에 뛰어났으며 묵죽으로 이름을 떨쳤다. 중국의 영향을 많이 받은 사대부 중에는 묵죽을 전문으로 하는 사람이 많았는데 그런 속에서 소박한 화풍으로 그 방면에 독자성을 개척한 작가로 주목된다. 주요 작품으로 〈풍죽도〉, 〈죽도〉, 〈난도〉 등이 있다.
이하응 李昰應 1820~1898	조선 후기의 왕족·정치가. 호는 석파(石坡). 고종의 즉위로 대원군에 봉해지고 섭정했다. 당파를 초월한 인재 등용, 서원 철폐, 법률 제도 확립으로 중앙집권적 정치 기강을 수립하였다. 그러나 경복궁 중건으로 백성의 생활고가 가중되고 쇄국 정치를 고집함으로써 국제관계가 악화되고 외래 문명의 흡수가 늦어지게 되었다. 임오군란, 갑오개혁 등으로 은퇴와 재집권을 반복하였다. 여기로 서화에 능했으며, 난초 그림의 귀재로 민영익과 쌍벽을 이뤘다.
이한철 李漢喆 1808~?	조선 후기의 화가. 호는 희원(希園)·송석(松石). 1846년 헌종의 어진을 그릴 때 주관화사로 활약하였으며, 그 후 철종과 고종 어진도사에도 참여하였다. 산수·인물·화조·절지 등 다방면에 걸친 작품을 남겼다. 부드럽고 투명한 필치와 묵법의 강약·농담 등에서 재능을 엿볼 수 있다. 주요 작품으로 〈김정희 영정〉과 〈추림독서도〉, 〈방화수류도〉 등이 있다.
임희지 林熙之 1765~?	조선후기의 화가. 호는 수월당(水月堂)·수월헌(水月軒)·수월도인(水月道人)이다. 키가 8척이나 되고 깨끗한 풍모를 지닌 일세의 기인으로, 생활을 잘 붙었고 묵죽과 묵란을 잘 그려, 조희룡(趙熙龍)의 『호산외사(壺山外史)』에 따르면, 강세황과 비견될 만큼 명성이 높았다. 주요 작품으로 〈묵란도〉, 〈난죽도〉, 〈삼청도〉, 〈노모도〉 등이 있다.
장득만 張得萬 1684~1764	조선 후기의 화가. 호는 수은(睡隱). 도화서 화원을 지내며 특히 초상화에 뛰어나서 1735년 이치(李治)와 함께 세조 어진 모사에 참가하였고, 1748년에는 숙종 어진 모사에 참가하였다. 주요 작품으로 〈기사계첩〉과 〈기사경회첩〉 등이 있다.

전기 田琦 1825~1854	조선 후기의 문인화가. 호는 고람(古藍) 또는 두당(杜堂). 조희룡·유재소(劉在韶)·유숙(劉淑) 등과 매우 가깝게 지냈던 중인 출신으로 김정희의 문하에서 서화를 배웠다. 추사파 가운데 사의적인 문인화의 경지를 가장 잘 이해하고 구사하였던 인물로 크게 촉망받았으나, 일찍 죽어 많은 작품을 남기지 못하였다. 주요 작품으로 〈설경산수도〉, 〈한북약고도〉, 〈매화서옥도〉, 〈추산잡수도〉 등이 있다.
정선 鄭敾 1676~1759	조선 후기의 화가. 호는 겸재(謙齋)·난곡(蘭谷). 어려서부터 그림에 뛰어났고, 처음에는 중국 남화에서 출발하였으나 30세를 전후하여 조선 산수화의 독자적 특징을 살린 진경화로 전환하였다. 여행을 즐겨 전국의 명승을 찾아다니면서 그림을 그렸으며, 심사정·조영석과 함께 '삼재'로 불린다. 저서로 『도설경해(圖說經解)』가 있고, 주요 작품으로 〈금강전도〉, 〈인왕제색도〉, 〈여산폭포도〉, 〈노송영지〉 등이 있다.
정조 正祖 1752~1800	조선 제22대 왕(재위 1776~1800). 호는 홍재(弘齋). 영조의 손자로 아버지는 장헌세자, 어머니는 영의정 홍봉한(洪鳳漢)의 딸 혜경궁 홍씨다. 과거제도 개선을 위해 대과를 규장각을 통해 직접 관장하여 많은 폐단을 없앴다. 전제 개혁에도 뜻을 두어 조선 초기의 직전법에 대해 큰 관심을 보였다. 규장각 제도를 일신하여 왕정 수행의 중심기구로 삼았다. 정조는 시와 글에 능하였을 뿐만 아니라 그림에도 뛰어났다고 한다.
정홍래 鄭弘來 1720~?	조선 후기의 화가. 호는 만향(晩香)·국오(菊塢). 화초·영모·호랑이 등을 잘 그렸고, 특히 짙고 고운 빛깔로 매 그림을 잘 그렸다. 주요 작품으로 〈욱일취도〉, 〈의송관수도〉, 〈산군포효도〉 등이 있다.
조영석 趙榮祏 1686~1761	조선 후기의 화가. 호는 관아재(觀我齋)·석계산인(石溪散人). 산수화와 인물화에 뛰어났으며 당대의 명화가 정선·심사정과 함께 삼재로 일컬어졌다. 또 시와 글씨에도 일가를 이루어 그림과 함께 삼절로 불리었다. 주요 작품으로 〈죽하기거도〉, 〈봉창취우도〉 등이 있다.
조중묵 趙重默 생몰 미상	조선 후기의 화가. 호는 운계(雲溪)·자산(蔗山). 그림은 산수·인물 등을 잘 그렸으며, 특히 초상화에 뛰어나 1846년 헌종 어진도사에 참여하고, 철종 어진도사, 고종 어진도사의 화사로 활약하기도 했다. 주요 작품으로 〈산외청강도〉를 비롯해 〈동경산수도〉, 〈하경산수도〉, 〈강남충의도〉, 〈추림독조도〉 등이 전한다.

지운영 池運永 1852~1935	조선 후기의 서화가. 호는 설봉(雪峰)·백련(百蓮). 1886년 사대당 정부의 극비지령을 받아 특차도해포적사(特差渡海捕賊使)로서 도일, 도쿄·요코하마 등지에서 김옥균·박영효(朴泳孝) 등의 암살을 꾀하다 일본경찰에 잡혀 본국에 압송, 영변으로 유배되었다. 1889년 풀려나와 운영(雲英)으로 개명하고 은둔 생활을 했다. 유·불·선에 밝았고, 시·서·화에도 뛰어나 삼절로 불리었다. 글씨는 해서에, 그림은 산수·인물에 능했다. 주요작품에는 〈후적벽부도〉, 〈신선도〉 등이 있다.
최북 崔北 1712~1786?	조선 후기의 화가. 호는 성재(星齋)·기암(箕庵)·거기재(居其齋)·삼기재(三奇齋)·호생관(毫生館). 산수화·메추라기를 잘 그렸고 시에도 뛰어났다. 심한 술버릇과 기이한 행동으로 많은 일화를 남겼다. 주요 작품으로 〈수각산수도〉, 〈풍설야귀도〉, 〈추경산수도〉 등이 있다.
한후방 韓後邦 생몰 미상	조선 후기의 화가. 18세기 전반에 화원으로 활동하면서 정조가 친히 열람했던 〈만고기관첩〉 제작에 양기성, 장득만 등과 함께 참여했다.
허련 許鍊 1809~1892	조선 후기의 서화가. 호는 소치(小癡)·노치(老癡). 초의선사의 소개로 추사의 부름을 받고 한양으로 가 추사의 문하생이 되어 배웠다. 당나라 남종화와 수묵산수화의 효시인 왕유(王維)의 이름을 따라서 허유(許維)로 개명하였다. 만년에 진도에 귀향하여 화실인 운림산방을 마련하고 제작 활동에 몰두하였다. 글, 그림, 글씨에 모두 능하여 삼절이라 불렸다. 주요 작품으로 〈하경산수도〉, 〈선면산수도〉 등이 있다.
현진 玄眞 생몰 미상	조선시대 화가. '현진'이 본명인지 호인지도 모르고, 그의 이력 또한 알려진 바가 없다.
홍진구 洪晉龜 1650년대~?	조선 중기의 문인 화가. 호는 욱재(郁齋)·방장산인(方丈山人). 자세한 행장은 알려지지 않는다.

그림 목록